U0053806

# Casino Dictionary
## Gaming and Business Terms

# 賭場辭典
## 博奕與商業用語

Kathryn Hashimoto
George G. Fenich　•著

劉代洋•譯

PEARSON　台灣培生教育出版股份有限公司
Pearson Education Taiwan Ltd.

# 關於本書

今日，教育專家、研究人員、政策分析師以及學者咸認賭場博奕產業是一條可行的生涯之路。此外，一般社會大眾也表現出對這個話題愈來愈感興趣。然而，嘗試要閱讀和學習更多關於賭場博奕的知識，就像不會說法語的人在一家法國餐廳裡嘗試要看懂菜單一樣令人氣餒：許多的字詞似乎都像外國語一樣。就如同任何產業一般，專有名詞和行話常讓外行人一頭霧水。

本書定義了賭場管理的用語和表達方式，因而解決了這個問題。本書亦收錄了超過二千個在賭場產業中具有獨特用法的字詞，並予以定義和解釋。《賭場辭典》不只是彙整賭場產業用語最廣泛的一本書，它比其他辭彙表和字典更進步的地方包括蒐羅了：

1. 最受歡迎的遊戲名稱與規則

2. 博奕行話

3. 發牌員與他們的上司或顧客說話時所使用的辭彙

4. 作弊技巧的種類

5. 賭場各部門的經理所使用的一般辭彙：

(1) 行銷部門

(2) 會計部門

(3) 經濟部門

(4) 財務部門

(5) 管理部門

(6) 飯店與餐廳部門

對於每個對賭場博奕產業有興趣的人而言，無論是抱持隨性或認真的心態，擁有這本珍貴的資源，都會是一大助力。

# 譯　序

　　半年多前，揚智文化公司葉總經理要我協助翻譯這一本賭場字典，當時我所主持的台灣彩券與博彩研究中心正如火如荼開展賭場事業的發展，一方面積極協助政府推動賭場設置的規劃，一方面在本中心開設推廣教育碩士學分班，培養賭場相關管理人才。作為自詡推動台灣賭場設置推手之一的博彩中心，自然而然責無旁貸地接下翻譯這本《賭場辭典》的責任與使命。

　　剛開始翻譯這本《賭場辭典》時，由於進度較為緩慢，並未察覺翻譯這本辭典的難度。稍後為了追趕翻譯進度，在翻譯過程中，曾經央請前台灣博彩公司幾位年輕朋友分工合作，以盡早完成此本《賭場辭典》的翻譯工作。然而這本字典當中所存在的許多賭場專用術語，特別是各種賭場遊戲的專業用語，以及賭場中各式各樣層出不窮的舞弊技巧與手法，絕非一般人，尤其是沒有賭場實務工作經驗或經常參與賭場遊戲的人士所能勝任。

　　有鑑於翻譯期限已迫在眉睫，對於賭場特殊用語的翻譯只有仰賴曾經在賭場有實際工作經驗者來協助，因此在過程中，我曾經針對部分賭場用語分別請教遠在菲律賓賭

場工作的徐華民先生、曾在美國洛杉磯附近印地安賭場工作的李岱芳女士等，最後再特別拜託擁有美國內華達大學雷諾校區賭場管理碩士，並且曾經在賭場擔任過發牌員的丁蜀宗先生，利用近兩個月左右的時間徹底把這本《賭場辭典》中的許多特殊名詞，逐一加以正名。最後再經過筆者的總校閱，才大功告成。

顯然，這本《賭場辭典》翻譯工作的完成要感謝上述許多友人為這本書付出心力，也佩服揚智文化公司為台灣賭場事業的推展貢獻心力。

台灣彩券與博彩研究中心主任

劉代洋 謹識

2009年6月24日

# 賭場辭典
## 博奕與商業用語

# *Casino Dictionary*
## *Gaming and Business Terms*

| A |
|---|

**Abandon** 棄牌

放棄手中的牌或發牌。

**Above** 賭場報表

記錄在賭場簿記總分類帳中的收入。

**Absolute Advantage** 絕對優勢

經濟學名詞,意指某企業生產商品或服務的能力比其他企業更具有效率。

**Accountability** 當責

指某人執行指派的工作以及負責做決策的能力。

**Account Payable** 應付帳款

會計帳上,應付而未付的款項。

**Account Receivable** 應收帳款

會計帳上,應收而未收的款項。

**Ace** 么點

(1) 撲克牌A;(2) 在21點(blackjack)遊戲裡,Ace可以當做1點或者11點;(3) 在花旗骰(craps)遊戲中,其中一個骰子上面出現了1點;(4) 1元美鈔。

**Ace Adjustment** 么點牌調整

調整剩下的么點撲克牌的比例,以決定賭注的大小。

**Ace-Deuce** 么二

骰子投出來一個為么點、一個二點,總值為三點。

A

**Ace Poor** 么點劣勢

手上剩下的牌當中，包含的么點牌低於平均數，賭局局勢較
有利於莊家。

**Ace Rich** 么點優勢

手上剩下的牌當中，包含的么點牌高於平均數，賭局局勢較
有利於玩家或閒家。

**Aces (Craps Two)** 王牌（對么）

兩個骰子投出來的點數各為1點。

**A Cheval** 分拆／押注兩個號碼

在輪盤（roulette）的遊戲中，將賭金押在兩個相鄰號碼的中
間，意指同時押注兩個號碼，贏家賠率為1:17。

**Across the Board** 全面投注

賭徒在賽馬（racing）博彩遊戲中下注贏得前三名的馬。

**Action** 下注

投注在所有博彩活動中賭注的總值。

**Action Plans** 行動計畫

將服務策略轉化為員工未來活動準則的特殊計畫，通常以一
年為期。

**Active Player** 活躍玩家

在百家樂（baccarat）遊戲中，代表一群賭客與莊家斡旋賭金
的一名賭客。

**Addiction** 成癮（上癮）

心理或者生理上過度依賴某種或多種物品或服務。

**Adjusted Running Count** 調整已發牌點數

將已發牌的點數調整到可以看出么點優勢或么點劣勢。

**Administrative Principles** 行政管理原則

古典管理理論中的一個支派，係指為了努力管理整個組織，提出規劃、整合、命令、協調、控制等原則。

**Advertising** 廣告

由一位具名的贊助者透過大眾媒體傳達需付費的、非個人的訊息。

**Affirmative Action Programs** 權利平等行動方案

在一間公司裡，為了提高受保護族群（如少數族群）在組織中的地位所擬定的議程。

**African Dominoes** 骰子

**Agent**

(1) 賭場員工的同夥喬裝成玩家進入該賭場賭博，進行欺詐賭場的騙局；(2) 玩彩票或投注猜數字型賭博遊戲的人。

**Aggregate Demand** 總合需求

經濟學名詞，係指某地區在特定時間內的總支出金額，如「在大西洋城的博奕總合需求是10億美元。」

**AH&LA** 美國飯店業協會

American Hotel and Lodging Association的縮寫。

**AIDA**

行銷學名詞，注意（attention）、興趣（interest）、欲求（desire）、行動（action）之縮寫。係指廣告必須具備的功能：引發注意、產生興趣、激起慾望進而誘發實際行動。

**Á La Carte** 單點菜單

(1) 指菜單，列於上頭的每道菜和飲料都個別訂價；(2) 隨點隨煮的餐，有別於事先煮好之後才送上的餐點。

### All-Inclusive Package　全包式套裝行程

泛指一套完整的旅遊配套措施，費用包含了遊客在旅行中所需要的所有要件，譬如機票、住宿、膳食、陸上交通、稅金和小費。

### All Night Board Bingo　賓果遊戲卡

當玩家付了入場費，賭場會發給玩家一張卡，那張卡對入場時段的所有遊戲都有效。

### All Out　孤注一擲

為贏得賭局，將所有賭注全部押注。例如，「她孤注一擲，不管如何一定要贏得這場賭局。」（She went all out, doing whatever it took to win the game.）

### Ambiance　格調

是指結合了裝潢、燈光、服務、可能的餘興活動設計（如背景音樂）等等，這些提升用餐或住宿體驗價值的元素而釀造出的氣氛。

### Amenities　便利設施

在賓客停留期間，能夠增加物質上的舒適度、方便性或是穩定性的特色商品或服務。

### American Plan (AP)　美式計價方式

係指飯店房價包含了客房以及一日三餐。

### American Roulette　美式輪盤

美式輪盤有兩個「零」，分別為「0」和「00」，紅、黑色數字相間，數字排列的順序是採取相互對稱模式，每個奇數都正好在下一個較大偶數的對面，例如「1」正好是在「2」的對面，依此類推。

**American Service** 美式服務

把食物放在個別的盤子上，然後端給客人享用。

**Americans with Disabilities Act (ADA)** 美國殘障法案

於1990年代通過的聯邦法案，要求公共場合，包括賭場，皆必須為殘障人士提供便利和／或友善的使用者環境。

**Amortization** 攤銷

在會計學上，超過一年以上，被勾銷或預先支付的商品成本。

**Anchor Man** 關鍵人物

在21點遊戲中，坐在發牌員最右邊座位，最後一個決定叫牌的玩家。

**Anchor Slot** 賭局中的第一棒

在21點遊戲中，第一個決定叫牌的玩家，與first base相同。

**Angle** 不正當手段

(1) 一種技倆；(2) 一種作弊的手法。

**Ante** 底注

撲克牌遊戲中，在牌局開始前所下的賭注。

**Any** 任意骰

在花旗骰遊戲中，擲得骰子的總點數為「2」、「3」或者「12」點，可贏取投注額的七倍彩金，否則為輸。

**Aperitif** 開胃酒

含一種或多種香草和香料的加度葡萄酒，一般於餐前飲用。

**Apron** 籌碼架

賭場若未準備籌碼盒，則會在輪盤桌上設一籌碼架用以存放籌碼。

**Arm** 賭博犯罪庇護
受到犯罪組織保護或援助的賭博行動。

**Around the Corner** 一牌兩值
是撲克牌遊戲裡的一種協議，允許么點在一個順子中可以接續最小以及最大的牌。

**Arrival Date** 到達日
飯店房客預定入住的日期。

**Arrival Patterns** 訪客人數
描述在特定時間內抵達或進入一體系中的訪客數。

**Assets** 資產
企業所持有的任何有價值的資產。

**Atlantic City** 大西洋城
位於紐澤西州的美國大西洋城，在嚴格的規範條例之下於1978年通過了博奕的合法化。

**Atmosphere** 氣氛
指某場所的室內裝潢和氣氛營造出獨具一格的形象，有別於其他競爭者的場地，進而吸引客人。

**Atmospherics** 氛圍
消費行為學用語，意指空間以及物質特徵被運用於設計中，而該設計具有誘發購買者的某種特定效果。

**Attack** 進攻
賭客向莊家下注。

**Attitudes / Opinions** 態度／主張
意指一個人對於宏觀議題（如企業、機構、商品、服務、經濟、政治等等）的看法。這些看法可能是正面、負面，或者是中立的。

**Auction** 叫牌

在法式百家樂（Chemin de Fer）遊戲中，用叫牌的方式決定誰是莊家。

**Audition** 試驗／面試

(1) 試驗；(2) 與主管進行面談以爭取工作機會。

**Authority** 權威

擁有採取行動和利用公司資源的權力。

**Authority Acceptance Theory** 權威接受論

此為切斯特・巴納德（Chester Barnard）的理論，用以詮釋權威的定義，以及人們為何接受（或不接受）它。

**Autocratic Leader** 獨裁領導者

意指領導者的管理風格是利用職位權勢，直接下指令，很少接受他人的建議。

**Autonomy** 自主權

指一個人在工作上所擁有的自由、獨立以及自行處理事務的程度，如安排工作以及決定工作流程。

**Average Daily Rate (ADR)** 平均每日房價

重要的飯店業營運比率之一，係用以顯示飯店業績水準的指標，計算方式是營業總額除以房間銷售數量。

**Award Schedule** 彩金賠付表

顯示特定遊戲或機台遊戲報酬與彩金的列印報表。

**Ax** 解雇／抽佣

(1) 員工被解雇；(2) 賭場抽佣。

### Baccarat 百家樂

一種撲克牌遊戲，因為「詹姆士龐德」這個虛構人物而聲名大噪。玩法是玩家與被稱為「莊家」的人對賭，並用「發牌靴」來發牌，基本上是一種高風險的遊戲。又稱 "chemin de fer"、"Nevada Baccarat"、"Punto Banco"或 "American Baccarat"。

### Baccarat Banque 銀行百家樂

源自於法國的一種百家樂遊戲，賭場發牌員扮演莊家，負責發牌和籌碼交易。玩法是將撲克牌發給兩個不同的玩家，兩人分別坐在賭桌的對邊。

### Back Counting 算牌下注法

未上場的玩家在旁算牌，當有利的計算結果出現時，玩家便押注籌碼；通常發生在21點遊戲的賭桌旁，真正上場的玩家的背後。

### Backer Man 賭金資助者

又稱 "bankroller"，是指提供遊戲資金的人。

### Backing Up Cards 驗牌／移牌

(1) 查驗一手的牌；(2) 將牌換手。

### Back Line 端線

在花旗骰遊戲中，指「不過關線」（don't pass line）。

### Back Line Odds 不過關線投注賠率

押注在「不過關線」區，即花旗骰玩家置注機會注於正點：4、5、6、8、9、10。

**Back of the House** 賭場後台

係指在賭場、飯店或者餐廳內部，員工與顧客鮮少或無直接接觸的工作區域。

**Back-to-Back** 連贏

在賭局中，連續贏兩次。

**Back-to-Back Stud Poker** 對牌梭哈撲克

兩張相同點數的對牌，包含了點數朝下蓋著的底牌及第一張點數朝上的牌。

**Bad Debt** 呆帳

在會計學中是指企業因無法收回而一筆勾消的應收帳款。

**Badge** 警察

俚語，指博彩監管局的執法人員或警員。

**Bad Mouthing** 負面宣傳

心生不滿的消費者對外表達其對某機構的負面評價及觀感。

**Bad Paper** 空頭支票

在會計學中是指未能被銀行兌現的支票。

**Baggage**

(1) 經常出沒賭場卻不下注的人；(2) 無法支付本身的支出，並且期待他人代為支付的人。

**Bagged** 被逮捕

**Balance Sheet** 資產負債表

識別企業在某一特定時間點內資產及負債的財務報表。

**Ball** 輪盤機上的球

根據嚴格的密度及材質標準所製成的圓球狀物體，它繞著輪盤旋轉，接著隨即掉入中獎的號碼以及顏色的凹槽中。

**Ball Out** 輪盤機上的球出軌

當輪盤機上的球滾出輪盤之外，此次輪盤旋轉則屬無效。

**Bananas** 黃色籌碼

在百家樂博彩遊戲裡，等值20元的黃色籌碼。

**Banco** 百克

(1) 在百家樂遊戲裡，玩家想要挑戰莊家的時候；(2) 在法式百家樂遊戲中，莊家的稱呼；(3) 早期的詐賭方式。

**Banco Suivi**

在百家樂博彩遊戲裡，當玩家在輸掉一個回合之後，想再度挑戰莊家的用語。

**Bang Up**

依據老闆或監督管理員的指令結束賭局。

**Bank**

(1) 某人置於賭桌上之籌碼總值，又稱賭本、賭資；(2) 負責結清籌碼的莊家或發牌員；(3) 一開始放置在桌上的籌碼數量。

**Bank Craps**

花旗骰遊戲的一種，在該遊戲中，玩家與莊家對賭，而不是玩家與玩家之間對賭。

**Banker**

(1) 一場博奕遊戲的操作者；(2) 在私人的博奕遊戲中，接受來自於其他玩家賭注的某一位玩家。

**Bank Hand**

在百家樂遊戲中，對賭雙方的其中一方。

**Banking Game**

任何玩家與莊家對賭，而非與其他玩家對賭的賭場遊戲。

**Bankroll** 賭桌上籌碼之總值

在賭場裡，遊戲一開始時賭桌上所堆疊的籌碼總額。

**Bankroll Man** 賭博遊戲的出資者

**Bar**

(1) 禁止，不被允許；(2) 在花旗骰遊戲的不過關線押注的玩法（反向下注玩法）中，除了12或2不能下注之外，允許賭場接受其他不過線點數的下注；(3) 提供酒精類飲料的區域。

**Barber Pole** 綜合下注籌碼

包含不同面額及花色的籌碼的賭注，當該注贏得賭局時，依籌碼的不同花色來賠付彩金。

**Barriers to Competition** 競爭障礙

減少競爭或廠商數量，以產生更大的經濟集中效果。競爭障礙包括法律的障礙與管理的障礙。

**Barring the First Roll** 首輪不算

花旗骰遊戲中，為讓競爭對手贏取第一輪投擲而刻意使詐的賭局是無效的，但能算是一場「無勝負比賽」（no decision）或是平局。

**Base** 位子

(1) 在21點遊戲中，賭桌上玩家下注的位置。第一壘離莊家的左邊最遠，第二壘是在正中央，第三壘是在莊家右邊最遠的位置。第二壘的位置又稱為中外野（center field）；(2) 在花旗骰遊戲中，係指壘手的位子。第一壘是執棒人的位子，第二壘是控場員右邊之壘手，第三壘則是控場員左邊之壘手。

**Base Dealer**

(1) 高明發牌員，精於從牌的底部發牌；(2) 在花旗骰遊戲中，從第二壘及第三壘發牌之發牌員。

### Baseman

花旗骰遊戲後台兩位發牌員中的一位。他的職責是登記所有
的線注、範圍注、來注、不來注、放注、置注及買注。

### Basic Strategy　基礎戰略

(1) 試圖贏得遊戲的基本或初級的策略;(2) 21點算牌員所使用
之基本方法,用來推估並計算未使用之牌堆裡的牌值。

### Bean　豆子

意指價值低或一元美金的籌碼。

### Bean Counter　會計師或會計員

### Beanshooter

一種作弊的工具。將一種簡單的藏牌裝置穿戴於手臂上。

### Beard

意指被某一出名之玩家所利用,被騙下賭注的人。

### Beat

(1) 贏得賭注;(2) 在賭博遊戲中欺騙某人,使其輸錢。

### Bed and Breakfast　民宿

B&B。房價包含一晚的住宿和隔天的早餐,可能是英式或歐
陸式早餐。

### Beef　發牢騷

指某位玩家和另一位玩家或莊家之間的爭執或抱怨。

### Beefer　發牢騷的玩家

### Beliefs　信念

人類對於周遭環境及其運作方式的觀點。

**Belly Strippers**　邊緣削薄的牌

指某些邊緣已先被削薄的牌,這種牌的中央比邊緣還要厚一些。

**Benchmarking**　標竿

從企業的眾多競爭者中挑選出最好的廠商或經營者,以引導大家達成最佳績效。

**Bender**

一種作弊手法。指某人作弊時把牌的邊角稍微彎摺,以便稍後可以辨識出來。

**Benji**　百元美鈔

**Benny Blue**

花旗骰遊戲中,出現7點的情況。

**Bernoulli System**　貝努力系統

一種封閉的數學系統,從一次的試驗到其他的試驗,每一個結果都有一個不變的機率。每一次試驗結果和其他試驗的結果是互不相容的,且每一次試驗和其他試驗之間是互相獨立的,所有可能性結果的總和是100%,如擲骰子(dice)或賭輪盤。

**Bernoulli Theorem**　貝努力理論

該理論判定某一系統中,當試驗次數越多次時,真實的結果會越有可能接近其數學的期望值。

**Best of It**

指一名玩家因為具有較好的數學概念、較佳的牌技或作弊方法,而使其贏面提高之情況。

**Bet**　玩家所下的賭注

**Bet Blind** 盲目下注
沒有看牌就下賭金。

**Bet Both Ways**
當一賭注有兩種抉擇時,賭在對的或錯的一方。

**Bet the Dice to Win**
花旗骰遊戲中,對擲骰者將擲出之點數做出正確之預期賭注。

**Bet the Limit**
以投注所規定或是賭場所能允許的最大金額的賭金下注。

**Bet the Pot**
等同於彩池裡總賭金金額之賭注。

**Betting Ratio** 下注比率
玩家放置的最高賭金與最低賭金之間的數學關係。

**Betting Right**
在花旗骰遊戲中,擲骰者將會贏得的賭金。

**Betting System** 下注法
一系列的數學規則,可決定一個玩家如何在不同的賭博試驗中配置他的賭金。

**Betting Ticket** 彩票
一種電腦表單,玩家於賭馬遊戲或運動彩券中投注賭金所取得之收據。

**Betting True Count**
根據算牌結果而做出不同的投注決定,較高點數之牌值給予正向加點,較低點數之牌值給予負向加點。

**Betting Wrong**

在花旗骰遊戲中，擲骰者將會輸的賭金。

**Bevel (Beveled)** 截有斜面的骰子

骰子已經被動過手腳，以致於一個或更多的角是圓滑的角而非直角，如此一來骰子即可落在特定的某些點數上，有助於玩家獲勝。有斜面的骰子是非法的。

**Bicycle** 單車牌

美國撲克牌製造商所生產的一種撲克牌。

**Big Bertha** 超大尺寸的吃角子老虎機

**Big Con** 大欺詐

精心設計的詐騙賭博，可持續很長的時間且涉及到很多人。

**Big Dick** 花旗骰遊戲中的10點

**Big Order**

賭馬業者對於大賭注的稱呼。

**Big Red** 花旗骰遊戲中的7點

**Big Six** 大六輪遊戲

一種使用大型、垂直式輪盤、擁有多種賠率之博奕遊戲。又名「幸運轉輪」（Wheel of Fortune）或「金錢輪盤」（Money Wheel）。

**Big Six / Eight** 大六／大八

花旗骰遊戲中投注於6點或8點。

**Big Store**

一個進行詐欺的虛構營業所，可能是一個賭博場、仲介所或是賽馬賭注場。

**Bill** 百元美鈔

賭徒的用語，指一張百元美鈔，例如：「我昨天損失了五百元（five bills）。

**Bingo** 賓果遊戲

一種遊戲，賭場擲出標有數字的球，若球上的數字剛好與遊戲卡上的數字吻合並可連成一條垂直、平行或對角線則算獲勝。這個遊戲主要出現在美國印地安人賭場，而大西洋城並未提供這種遊戲。

**Bird**

對於失去的金錢表現得毫不在乎的賭博生手或輸家。

**Bird Dog** 牽線人員

提供詐騙集團資訊的人，包括哪裡有機會較大的賭博遊戲或受害者。

**Bite** 借款

提出借貸或授信的要求，例如：「向某人借款」（to put the bite on someone）。

**Black** 黑色籌碼

(1) 輪盤遊戲裡賠率1:1的押注；(2) 面額一百美元的籌碼。

**Black and Whites**

穿著的用語，一般的發牌員都穿黑長褲和白襯衫。

**Black Book** 黑名單

(1) 由內華達州博彩管理委員會發行的文件，裡面有盜匪的名冊及照片，若有賭場允許他們進入，將會被吊銷賭場執照；(2) 一本由內華達州前任執法者所詳細記載，超過2,500名不良分子的姓名及照片的書籍；(3) 花名冊，應召站業者所編定的尋芳客名單。

## Black in Action

當賭客押注一百元美金作為籌碼時，由賭區管理員認可該賭注生效所喊出的口號。

## Blackjack　21點遊戲

撲克牌遊戲的一種，由莊家對下注的玩家及自己發牌，由右至左分別發給玩家兩張牌，最後給莊家（順時針）。玩家的牌皆為點數朝上；莊家的牌為第一張點數朝上、第二張點數朝下。拿完牌後，若手上的牌比莊家的牌更接近21點，便贏得你所下注的彩金；若超過21點即爆點算輸。遊戲過程中的補牌、分牌策略，即為是否可勝取莊家的關鍵時刻。

## Black Line Work

老千的作弊技巧。用黑線在牌面邊緣做記號以便於辨認這張牌。

## Blacklist　黑名單

列出某些禁止進入賭場的特定人士之名單和／或照片。

## Blackout Bingo

賓果遊戲中，玩家全猜中遊戲卡上的24個數字即為贏家。

## Blackout Work

一種作弊技巧，在牌上以白墨水畫出某些圖樣當做記號，或是以一些修飾過的花紋做記號。

## Blacks

面額一百塊美金的籌碼，通常是黑色的。

## Blanket Roll　毛毯擲法

在花旗骰遊戲中，為控制擲骰結果而將骰子投擲於軟的桌面上，通常是一塊毯子。

**Blind Bet Poker**　盲目的撲克賭注

係指玩家在未得知牌的點數前下注。

**Blister**　水泡牌

是一種詐賭手法,將一小塊凸起物貼在某張牌後面,藉此幫助騙徒辨識這張牌是否在牌堆的最上面。

**Block**　預留房間

在飯店業,有些房間會預留給團體會員(如賭場豪賭客)。

**Blood Money**　血汗錢

辛苦賺來的錢。

**Blow**

(1) 輸掉;(2) 在詐賭行為中被逮。

**Blower**　賓果道具箱

在基諾(Keno)或賓果遊戲中,用來滾動和挑選號碼球。

**Blowoff**　脫身

當置身於騙局中時,利用各種技巧使自己不成為被詐騙的目標。

**Blueprint**　藍圖

一張精確的建築設計圖或部分建築的概略設計圖,其中刪除掉不重要的部分,只顯示出該建築物的大小、相對位置以及不同建物間的間距。

**Bluff**　吹牛

在撲克牌遊戲中,手中持有勝算不大的牌,但為了嚇唬對手而押注大筆金額,期望對手能知難而退,進而獲勝。

**Boards**

(1) 桌子周圍突出的圍欄;又稱"rail"或"blackboard";(2)

在大西洋城,是指賭客收手,也就是當一位玩家決定離開的
時候,譬如"hit the boards";(3) 係指一個團體或委員會處
理該組織高層(如博奕理事會)的政策議題。

**Boat** 船形容器
用來放置未使用的骰子的容器。

**Body Language** 肢體語言
非語言的肢體表達,為了傳達表達者的口信或是其言詞當中
的其他含意。

**Bond**
(1) 在人力資源中用來形容企業組織成員之間的聯結;(2) 在
財金學中是指公司或政府單位所發出的債券證明,藉以擔保
未來某一天會支付利息並償還某一筆金額(本金)。

**Bones** 骰子

**Book**
(1) 在飯店業是指提前售出或保留房間,譬如在抵達日之前;
(2) 提供資金;(3) 金援一項賭博行動;(4) 賭場遊戲中接受以
口頭方式下注,尤其是在花旗骰遊戲中。

**Bookie (Book, Bookmaker)** 賭博業者
(1) 形容賭場內、外,負責接收賭注和賠付彩金之人;(2) 接
受押注運動賽事或賽馬(狗)的團體或個人業者。

**Bookmaking** 運動賽事賭押登記
記錄某項賽事的賭押資料,如運動賽事。

**Book the Action** 賭注登記

**Bop** 波普玩家
指玩家根據其記牌夥伴給予的暗號,周旋於不同的賭檯間。

**Bottom Dealer**

一種作弊發牌法。指發牌員從整副牌的底端取牌，是一種欺騙行為。

**Bouleur　輪盤副手**

指旋轉輪盤的賭場員工。

**Bouncer　保鑣／跳票**

(1) 在賭場或者酒吧維持秩序，禁止滋事者進入的保鑣；(2) 指無法兌現的支票。

**Bowl**

輪盤中支撐旋轉輪的木製凹槽。

**Box**

(1) 在花旗骰遊戲中放骰子的容器；(2) 在21點遊戲中，放在玩家前面的賭桌上用來放賭注的方形框。

**Boxcars　雙六骰**

在花旗骰遊戲中，兩個骰子皆出現6點。

**Boxman (Boxperson)　花旗骰遊戲監督管理員**

Boxman掌管賭桌相關事務，負責監督執棒人（stickman）或發牌員、籌碼的兌換以及確認賭金償付是否正確；隸屬於賭區管理員（floorman）和賭區主管（pit boss）之下。

**Box Numbers　骰子總點數投注框**

(1) 形容一個最靠近莊家的陳列投注賭金的空間，當中有一塊方框或盒子包含了所有可能的點數結果（例如：4、5、6、8、9、10等），玩家可以在任意時間對每一個或所有的數字下注；(2) 與bank craps放置賭注的方式相同，也與花旗骰不在數字上押注的方式相同。

**Box Up (Box Them Up)**　搖骰子

指的是執棒人搖骰子的動作，玩家可能會因此選擇另外一組對骰。

**Boys**

(1) 指花旗骰中的發牌員；(2) 形容玩家或賭徒；(3) 詐賭集團的成員。

**BP**　大戶或豪賭客

big player或high roller的簡稱。

**Brainstorming**　集思廣益

一種企業中構思點子的過程，該過程中鼓勵提出所有具爭議及批判性的不同方案。

**Branding**　商標建立

設計出一個符號、標誌、一組文字，或是綜合以上各項來辨識該企業，顯示與其他企業的差異性。

**Brand Loyalty**　品牌忠誠度

因潛意識裡對某品牌有認同感因此重複購買或使用該品牌的一種模式。如某人習慣性去哈拉斯賭場消費。

**Brass Buttons**　警察

與cop相同。

**Break (Broke)**

(1) 在21點遊戲中，當一手牌的點數超過21點的時候；(2) 指發牌員的休息時間。通常一小時的工作時間中，會有十五至二十分鐘的休息時間（一般來說，發牌員在進行了一個小時的發牌工作後會休息二十分鐘）。

**Break a Game** 遊戲停止

當一位或多位玩家贏得了賭桌上所有籌碼或贏得了賭場所有的錢的時候，遊戲即宣告結束。

**Breakage** 歸賭場所有的零頭

在花旗骰遊戲中，當玩家所贏得的金額有小於賭桌「支票」的最低面額數時，該零頭將歸賭場所有。

**Break Down** 拆開堆疊

將籌碼拆開並堆成可計算的排列方式。

**Break Even** 打成平手／損益兩平

(1) 贏的與輸的一樣多；(2) 營業收入等於支出。

**Break Even Analysis** 損益平衡分析

提供公司盈虧可剛好達成平衡所需的單位數目或銷售量資料的一種管理控制工具。

**Break In** 新手

(1) 無經驗或僅具些許經驗的發牌者；(2) 新手或初學發牌的人。

**Break It Down** 籌碼分類

將籌碼依計算單位堆疊或是依顏色來分類。

**Breaks** 運氣

不是好運便是壞運，如「好壞都得靠運氣。」（Those are the breaks.）。

**Break the Bank** 打敗莊家

(1) 歐洲牌桌遊戲裡，賭場給予各牌桌的籌碼上限，當莊家破產時關閉賭桌；(2) 贏走賭場所有的錢。

**Break the Deck** 中斷數牌

在21點遊戲中，藉由透過重新洗牌，試圖擾亂數牌的玩家。

**Brick** 非立方體骰

花旗骰遊戲中，透過切削骰子使它不再是正立方體的一種作弊方式；同 flats（做了手腳的骰子）。

**Bridge** 記號牌

一種作弊方式，將十張牌稍微縱向折疊，便於它們能夠在牌桌上或從牌堆中被輕易地辨識出來。

**Broke Money** 破產車資

賭場針對輸光賭本之玩家所提供的車資補助，也可稱為 "ding"。

**Brush (The Brush)**

(1) 一種在牌桌上詐騙賭客與同夥偷換牌的作弊手段，他們將其他玩家的牌偷偷推到牌桌的旁邊；(2) 在花旗骰賭桌上，詐騙賭客將骰子偷偷推到牌桌旁邊，偷偷換成另外一付骰子的作弊行為。

**Bubble Peek** 窺視牌角

偷窺最上面一張牌的方法，騙徒透過拇指將牌卡的前端邊角彎折以一瞥該牌的符號。

**Buck**

(1) 一元美鈔；(2) 有男子氣概的男人。

**Buck the Game** 與賭場對賭

**Budget** 預算

影響財務、人力以及其他物質資源的配置決策；經常用在企業資源的規劃與控制上。

**Buffet** 自助式餐飲

一種餐廳裡顧客自行提供服務的方式，它包含了多樣化的餐點，為一般玩家提供了「複合式餐點」（meal comp）。

**Bug** 作弊裝置
一種可放於桌下或吃角子老虎機下的作弊裝置。

**Buildup** 騙局
以面額大的紙鈔更換零錢，讓收銀員退回超額金錢的一種騙局。

**Bull** 警官
警探或是警官。

**Bullet** 王牌、ACE

**Bum Move** 可疑舉動
玩家出現可疑的行為。

**Bump Into** 等切籌碼
發牌員將一疊籌碼並排緊鄰於另一疊較短的籌碼，然後進行等切的動作，拿掉多出來的籌碼，使兩疊籌碼一樣高。

**Bum Steer** 錯誤指點
錯誤或無用的資訊。

**Bundle** 大量資金
許多的金錢。

**Bureaucracy** 官僚組織
一個強調專門管理特徵的系統或組織。此組織有完善的級別規範、法規、客觀條例，以及固定的升遷與選拔標準，類似政府單位。

**Burn a Card (Burned Cards)**
(1) 從牌堆最上方移除第一張或多張牌，並翻面堆疊於最底部，21點或撲克牌遊戲重新洗牌之後常見到；(2) 當洗牌後的撲克牌放入發牌盒內之後，前幾張牌被視為廢牌。

**Burned Out**

(1) 形容某種作弊方式因廣為人知而顯得無效；(2) 形容因長時間的緊張與壓力而造成的個人精神狀態。

**Burnt Card　藏卡**

在單副牌21點遊戲裡，其中一張撲克牌被反置放到牌底。

**Burn Up**

(1) 生氣的人；(2) 形容玩骰子遊戲輸盡錢財。

**Burr Dice　毛刺骰子**

骰子表層上的點數鑲有毛刺，導致骰子在投擲的過程中，附有毛刺的表面較易黏附在棉織的表層上，因而影響骰子投擲結果。

**Burst　爆點**

(1) 在21點遊戲裡，撲克牌的總值超過21點；(2) 同Bust、Break。

**Business Travel Market　商務差旅族群市場**

指的是為了公事而出差旅遊及外食的族群，這類族群亦時常出席會議。

**Bust　爆牌**

(1) 在21點遊戲裡，指撲克牌的總值超過21點；(2) 同Burst、Break，形容手中持有一副無用的牌。

**Bust Card　無懈可擊的牌**

在21點遊戲中，稱呼莊家的明牌是2、3、4、5或6點時的術語，因為那是玩家難以對付的牌局。

**Busters**

點數錯誤的骰子。

**Bust Hand** 僵牌

在21點遊戲中，撲克牌的總值為12至16點，亦稱為「硬牌」
（hard hand）。

**Bust In**

換入點數錯誤的骰子。

**Bust-Out Joint** 詐騙集團

係指一間採用欺騙玩家的手段來經營的賭場。

**Bust-Out Man** 骰子作弊者

係指能巧妙地在遊戲中放入作弊骰子的騙徒。

**Butterfly Cup** 蝴蝶骰盅

一種改良過的骰盅，這種骰盅讓騙徒在擲骰子前的搖骰過程
中可以更換骰子。

**Buttons** 記號

(1) 在輪盤遊戲中，作為識別玩家籌碼暫時價值的記號；(2)
在花旗骰遊戲中，作為辨別各種賭注的標誌；(3) 記錄從桌上
拿走尚未以現金或其他等值籌碼支付的籌碼金額。

**Buy Behind** 押注7點出現

在花旗骰遊戲中，在某一個點數之後，做出7點會較這個點數
先出現的正確押注，能以扣除5%的佣金後之高價金額買到。

**Buy Bet** 買注

在花旗骰遊戲中，單單下注一個號碼，贏錢時同樣必須扣除
5%的佣金。

**Buy In** 買進籌碼的費用

在撲克牌遊戲中，玩家買進籌碼的總金額；又稱 "buying
in"。

**C & E　分注**

在花旗骰遊戲中，投注於總點數12和11。

**Cackle　假裝搖骰**

在花旗骰遊戲中，縱使擲骰結果已在掌握中，仍假裝搖骰的動作。

**Cage　籌碼兌換處**

形容受到嚴密監控的賭場收銀員所在的地方，該櫃檯是玩家兌換籌碼的現金服務櫃檯；運作方式類似銀行的櫃檯。

**Cage Credit　賒帳**

賭客在完成開立借據或櫃檯支票的手續後，經由出納櫃檯核可，以貨幣或支票賒帳。

**Calculators　精算人員**

於賽馬場計算賠率之精算人員。

**Calibration Module　等級刻度組件**

調整計算硬幣金額或硬幣數目的計數秤重器上的一個零件。

**Call**

(1) 顏色、數字、換牌和賭注的宣告；(2) 在撲克牌遊戲中表示「跟牌」的意思，即與上一手玩家押注相同賭金，而沒加注之情況。

**Call Bet　口頭下注**

玩家以口頭形式下賭注，在美國紐澤西州被視為犯法。

**Caller**

在基諾或賓果遊戲中，負責遊戲操作和宣布中獎號碼的人。

**Call-in Numbers** 要求入席號碼

係指連續算牌前已設定好的號碼；透過算牌的方式調整
"ACE"的計算值，亦被算牌玩家當做呼喚大玩家加入賭檯
的訊號。

**Call Man** 百家樂發牌員

賭場內負責進行百家樂遊戲的員工。

**Call Plays** 口語暗號

形容在21點遊戲中，算牌團隊透過言辭上的暗號來指示其同
夥該投注的金額和贏牌的取巧方式。

**Canadian Buildup** 加拿大式幌子

形容在將小鈔換成大鈔的過程中，騙徒將次序做短促的變
化，以便能夠騙過出納員多取得50元美金。

**Cane** 骰子棒

指在花旗骰遊戲中，執棒員在每一次投擲之後用來收回骰子
的彎曲木棒子。

**Canned Sales Presentation** 規格式的行銷簡報

部分或全部的行銷簡報以標準格式做成記錄。

**Cannibalize** 同業惡性競爭或相互蠶食

形容某個企業的品牌搶走旗下其他品牌的客戶。

**Canoe** 輪盤開獎區塊

輪盤遊戲裡，滾動的球在旋轉後所停落的數字或中獎區塊。

**Can't Get to Him** 拒絕接受賄賂的人

**Capable** 高手

指專精於撲克牌和骰子遊戲作弊技巧的人。

## Capacity Planning　空間規劃

決定空間的大小以容納特定的人數或賭客。

## Capital　資金／賭本

(1) 在金融業上，指的是用以發展的資金；(2) 形容賭徒所擁有的賭金。

## Capital Expenditures　資本支出

指長期投資於固定資產而產生的支出，例如房子。

## Capped Dice　加工過的骰子

是一種作弊方式，將骰子表面修改得較有彈性、較柔軟，有助於投擲出有利的點數。

## Capping Bets

(1) 發牌員將彩金置放在原來的賭金上；(2) 遊戲進行的過程中，暗中非法增加賭籌的行為。

## Capping the Deck

將手心裡的牌覆蓋在整副牌的最上方。

## Capture Rate

(1) 在飯店餐飲業上，用來計算房客使用飯店內部餐飲的人數；(2) 在商業用語中，指的是市場占有率。

## Card

(1) 許多賭桌遊戲的基本道具，包括百家樂、21點、撲克。1副牌有52張卡，由薄紙片所製成，牌的一面是數字，另一面則是圖樣；(2) 引人發笑的人。

## Card Counters　算牌者

積極的職業賭徒，他們透過密切追蹤已發出去的牌並調整賭注的額度，進而推算剩下的牌是否對他們有利。

### Card Down 落牌
向賭區管理員表示有撲克牌從賭桌上掉落。

### Card Eat 吃牌
增加賭徒的人數以增加發出的牌，此作法通常用在負向算牌法的小賭注上。

### Card Game 私人撲克牌遊戲
一種在賭場進行的撲克牌遊戲，該賭場對賭局的賭注抽成，或僅收取入場費用，並未參與該賭局。

### Card Mechanic 撲克牌騙徒
形容以欺騙為目的，操弄撲克牌遊戲的人。

### Card Mob 撲克牌詐騙集團
一人以上的撲克牌詐騙集團。

### Caribbean Stud Poker 加勒比撲克牌
此遊戲在21點撲克的牌桌上進行，玩家與莊家各得五張牌，牌面較高的一方獲勝，玩家可加注紅利彩金於累進的賭注上。

### Carousel 吃角子老虎機遊戲區
吃角子老虎機台集中區，該區會安排一至多位的服務生。

### Carpet Joint 紅地毯服務招待
係指賭場針對豪賭客所設置的豪華餐宴。

### Carre (Square Bet) 方塊賭注
在輪盤遊戲中，押注於桌上方塊區裡的四個號碼。

### Carry a Slug 斯勒格洗牌
刻意把順序預設好的牌放在最上或者最下端，以免洗牌的時候會打亂牌的順序，是一種作弊手法。

**Carte Blanche**

(1) 形容玩家有良好的信用；(2) 形容手中持有的牌皆不是人頭牌。

**Cartwheel** 一元銀幣（美金）

**Case Bet** 孤注

形容押注此賭注的金錢或籌碼為玩家僅剩的賭金。

**Case Card**

(1) 形容玩家手中能夠改善牌局的最後一張關鍵性的牌；(2) 指一組同花色或同面額的牌中的最後一張；(3) 意指最後僅存的，如 case note 即指某人的最後一塊錢。

**Case Study** 個案研究

以一個或少數幾個機構為主，設計某項研究調查以產生有深度、具水準的資訊。

**Case Stuff** 無名小騙術

形容甚至連專家也不知曉的冷門作弊技巧。

**Case the Deck** 記牌

在遊戲當中記住發出去或已曝光的牌。

**Cash Bank** 現金銀行

在工作時段開始的時候，提供一筆金額予收銀員或招待員處理各種不同的交易。該名人員負責處理現金銀行內所涉及的現金、支票或其他可協商物品的交易。

**Cash Budgets** 現金預算

財務輔助工具，包括某特定時段內現金收入和支出的預估。

**Cash Cow** 搖錢樹

形容產品或服務的市場占有率很高，成長空間卻有限，通常企業會利用該產品的收入來補貼其他產品的生產開銷。

**Cash Flow　現金流量**

一種財務報表，用以記載企業在特定時間內，因各種商業活動所產生的資金流量，包括現金收入和支出。

**Cashier　出納**

於櫃檯內處理籌碼交易的賭場員工。

**Cashier's Cage　出納櫃檯**

係指在賭場內，玩家兌換籌碼、受到高度控管以及出納員工作的地方。

**Cash Out　籌碼兌現**

把籌碼兌換成錢幣。

**Casing　巡邏**

巡視或偵查賭場以防止賭場犯法活動，如賭場詐賭和偷竊。

**Casino　賭場**

允許賭博行為的合法場所，可能包含或未包含其他設施，例如酒吧、餐廳、飯店等等。亦稱為"house"、"joint"、"shop"、"store"、"toilet"和"trap"。

**Casino Administrator　賭場行政人員**

指負責賭場內部政策和作業的人。

**Casino Advantage　賭場優勢**

賭場在任何遊戲中高於玩家的贏錢機率所形成的優勢。

**Casino Checks　賭場對碼牌**

指表面上印有等值現金的籌碼，可透過櫃檯兌換現金。

**Casino Chips　輪盤籌碼**

在出納櫃檯中未印有面額的輪盤籌碼，這些籌碼在遊戲中被使用，而當玩家離開時，則被兌換成賭場的對碼牌。

**Casino Host**　賭場招待

賭場內提供個人化服務以聯繫賭場與優質豪賭客的員工。

**Casino Hotel**　賭場酒店

一個同時提供住宿與賭博的場所。

**Casino Manager**　賭場經理

賭場裡職位最高的人。

**Casino Supervisor**　賭場監督管理員

監督一張或多張賭桌的賭場員工。賭區管理員及賭區主任皆可稱為賭場監督管理員。

**Catches**　擊中

當基諾與樂透桌上出現玩家所挑選之號碼時。

**Catering**　餐飲服務

係指酒店裡負責餐飲服務的部門，專為已向業務部門預約的活動安排及設計餐飲，譬如會議、較小型的飯店以及當地宴會等。

**Catwalk**　狹小走道

通常形容為了觀察賭場區的一切舉動而在賭場樓層上方所設置的隱蔽走道。主要目的為保全用途。

**Caught Up**　取消信用額度

當管理階層認定某位玩家負債並無法支付時便取消其信用額度。例如：他們取消了他的信用額度。（They caught up with him.）

**CBX (PBX)**　通訊部門

負責電話總機及交換分機等電信業務的部門。

**Center Bet**

(1) 在花旗骰遊戲中，擲骰人與其對家或對家之間的賭注，押注在檯子中間的區域；(2) 在莊家或賭場雙骰遊戲裡，又稱為建議下注選擇（proposition bets）。

**Center Dealing**　從中間發牌

從一副牌的中間開始發牌的一種作弊方式。

**Center Field**　中間位置

(1) 在21點遊戲中，位於發牌員正對面的中間區塊；(2) 在花旗骰遊戲中，指的是9點的賭注區塊。

**Central Business District (CBD)**　中央商業區

形容一個社區裡各式商業活動進行的核心地區，該地區包含了辦公大樓及商家。

**Central Credit**　賭客信用查詢中心

信用報告仲介提供已申請或已被核准向賭場賒帳之賭客的個人信用紀錄。

**Centralization**　企業集權化

形容在企業管理中，決策權與責任的分配集中在少數，而非多數的組織成員當中，通常是高層主管當中。

**Central Limit Theorem**　中央極限定理

統計學名詞，係指當樣本數增加時，該樣本機率分布會趨近於常態分配，此定理被視為是雙骰遊戲的理論依據。

**Central Processing Unit (CPU)**　中央處理器

一種電腦系統的介面，透過程式語言的指令處理資料。

**Central Reservation System**　中央訂房系統

讓客戶能預訂連鎖體系內任何一家飯店的統一訂房專線。

**Century** 百元美鈔

**CF** 控制因素

Control Factor的縮寫。

**Chain of Command** 指揮鏈

指組織內部聯繫主管與下屬之間完整的權力等級制度。

**Chance** 機率

**Change Agents**

(1) 指的是在賭場上負責現金兌換的人；(2) 公司內部推動企業改造的人。

**Change Attendant** 吃角子老虎機兌幣員

指吃角子老虎機的兌換員。攜帶賭場所核發的箱子，為吃角子老虎機遊戲區的賭客兌換零錢的賭場員工。

**Change Colors** 兌換不同面額的籌碼

兌換不同顏色的籌碼以改變籌碼之面額。

**Change Only** 兌換而非下注

在花旗骰遊戲中的術語，表示玩家把錢放在檯面上的目的僅在於兌換零錢而不是要下注。

**Change Up (Color Up)** 籌碼升級

指將面額較小的籌碼兌換成面額大之籌碼。

**Channel** 通訊管道

傳達訊息的媒介管道。

**Charismatic Leadership** 魅力型的領導風格

跟隨者注意到主管或領導者的某些行為，並將其視為英雄式或具有個人獨特魅力的領導能力；常常用來形容博奕產業中具號召力的風頭人物。

## Charter Bus　接駁車

指飯店或賭場所安排或租賃的接駁車。

## Chase　追逐

在加勒比撲克牌遊戲中，與已曝光的好牌對賭。

## Cheat

一種作弊技巧。從牌堆底部發牌，亦稱"mechanic"。

## Check (Checks)　籌碼

賭場內流通的非金屬遊戲籌碼，其面額從1元美金至5,000元美金不等：

| | |
|---|---|
| $1.00 | 白色 |
| $2.50 | 粉紅色 |
| $5.00 | 紅色 |
| $20.00 | 黃色 |
| $25.00 | 綠色 |
| $100.00 | 黑色 |
| $500.00 | 紫色 |
| $1,000.00 | 橘色 |
| $5,000.00 | 灰色 |

## Check Change　換籌碼

把面額高的籌碼換成面額低的。

## Check Cop

(1) 騙徒把黏膠塗在手掌心，當伸出手去領取籌碼時，最上層的籌碼會黏在掌心中，即刻趁機偷走籌碼；(2) 從撲克牌遊戲中偷取籌碼。

## Check Copping　偷竊籌碼

從賭桌上偷走其他玩家或置放在賭檯中央的籌碼。

**Check Down**　籌碼掉落

賭區管理員在籌碼或鈔票掉落地上時的表達方式。

**Checker**　賭場監管員

負責查核多少玩家參與遊戲的賭場員工的稱呼。

**Check Out**

(1) 觀察或分析某人或某事物；(2) 在飯店業，形容房客退房的流程，包括結算住房費用。

**Checkout Sheets**　核對清單

賭場的出納於下班前所使用的資金核對確認單以確定資金流量的正確性。

**Checks Play**　50元以上賭注

任何超過50元美金以上、必須向管理員通報的賭注。

**Chemin de Fer**　法式鐵軌百家樂

一種百家樂遊戲，玩家之間會互相鬥牌，賭場或莊家並不會涉及在內，這種遊戲在內華達州非常普遍。

**Cheque**　通用籌碼

一種在賭場內可通用的籌碼，擁有特定的價值，亦可兌換成現金。這個名詞常與"chip"交替使用。

**Chicken Feed**　小數目的金額

形容數目小的現金；一點點的零錢。

**Chief Executive Officer (CEO)**　執行長

企業中權力最大、階層最高的管理者。

**Chief Information Officer (CIO)**　資訊總監

一位資深的管理者，負責監管策略性、作戰性和操作性計畫資源的相關訊息。

## Chief Operating Officer (COO) 營運長

組織內階級僅次於執行長的最高層員工,負責操作組織日常營運。

## Chill 冷卻

失去興趣。

## Chip

(1) 在所有賭桌上代替現金使用、並可標示出賭注大小的一種代幣;(2) 形容擁有雄厚的賭金的賭徒;(3) 指內建在吃角子老虎機內,設有電腦程式的小型電子設備,經由矽的蝕刻所製成。

## Chip Cup 偽造籌碼杯

一種作弊手法,運用偽造的籌碼容器,偷取賭場內的籌碼。

## Chip Float 籌碼幣值

指客戶所擁有的籌碼幣值,亦可指吃角子老虎機所使用的硬幣。

## Chippy

(1) 無經驗的玩家;(2) 易受騙的人。

## Chiseler

(1) 企圖在賭桌上偷取其他玩家賭本的人;(2) 在私人賭局中借錢卻又不還的人。

## Chi-Square Test ($X^2$) 卡方檢定

一種統計測試,用來檢測觀察中的頻率是否與預期的假設頻率相同或顯著不同。測試的結果顯示頻率是否均勻分布於不同群組,同時判斷頻率是否呈常態分布,或是兩個變量之間是否相互關連。

**Chuck-A-Luck　骰子幸運擲（骰寶遊戲）**

一種機率概念的擲骰子遊戲，玩法是三顆骰子被放進滴漏型，俗稱「查龍」（chuck cage）的籠子裡上下搖晃，然後玩家針對三顆骰子在搖晃後的總點數下注。此遊戲亦被稱為 "Nevada Chuck-a-luck"、"Grand Hazard" 或者 "Hazard"。

**Chump　傻子**

亦稱 "sucker"、"chippy"、"mark"、"monkey"、"pheasant"、"bird" 或 "greenie"。

**Chunk　押大注**

形容習慣性下大賭注或者指賭注過大。

**Cinch Hand　勝券在握**

在撲克牌遊戲中，形容確定能贏得賭局的一手牌。

**Circled Game　降低限紅的賽事**

是指博彩公司調降運動賽事正常下注限制的情況。

**Claim　假冒彩金贏家**

係指未下注的玩家企圖領取彩金。

**Claim Bet Artist　精於操弄下注技倆的騙子**

形容通常在骰桌旁下注，企圖混淆玩家投注決定的騙徒。

**Claimer (Collector)　索獎人**

在吃角子老虎機遊戲的騙局中，負責索取累積獎金的人。

**Clapper　輪盤指針**

垂直置於巨六輪上端的指針，通常是皮製的，當推動巨輪時，指針會順其方向劃過巨輪上的椿，當巨輪停止旋轉時，該指針會指向中獎號碼。

**Classical Decision Model** 古典決策模型

在經濟學中,一種假設個體都根據理智、非情緒化的判斷作決定的決策理論。

**Class I Gaming** 第一類博彩遊戲

傳統印裔遊戲。印地安部落族人玩的初級遊戲。此遊戲受部落法規管制,完全不受聯邦或州際法律規範。

**Class II Gaming** 第二類博彩遊戲

指賓果、某些撲克牌遊戲以及電視賭博節目;受到印地安部落和聯邦印地安博奕委員會的規範。

**Class III Gaming** 第三類博彩遊戲

印地安博奕管制法(IGRA)中規範的一種遊戲等級,含括大多數的賭場遊戲。一個設立有第三類遊戲的州必須將博奕條款合法化,並遵照博奕業者和州政府及部落所共同簽署的契約或協議書來施行。

**Clean** 全拿

指賭場把某玩家的錢全部贏光。

**Clean Hand** 乾淨的手

形容玩家手中沒有任何藏於掌心的牌或骰子。

**Clean Money** 新的籌碼

來自發牌員的籌碼架或托盤上的準備付給玩家的籌碼。

**Clean Move** 乾淨俐落的作弊技巧

形容靈巧的作弊手法。

**Clear**

(1) 無罪的作弊行為;(2) 沒有債務。

**Clip** 詐騙

**Clock** 記錄

持續紀錄賭局中贏和輸的金額。

**Clocker** 記錄者

記錄賭局結果的人。

**Clock In** 時薪制

係指賭場員工的薪水支付是根據以小時為單位的上下班時間，該員工手中持有紀錄時間的紙卡。

**Clocking** 追蹤

在一段特定時間內，追蹤遊戲的流程，如好牌出現的次數、巨六輪旋轉的次數。

**Closed Cards** 蓋牌

發出的撲克牌點數朝下。

**Closed-Ended Question** 封閉式問題

一種內附答案選項的問卷調查，應答者被要求從其中選出最貼近自己想法的答案。

**Closer** 籌碼庫存清點表

在某時段結束前所使用的清單，用以記錄剩下的籌碼存量。

**Closer Card** 籌碼庫存清點表

在某項遊戲結束時，用以記錄賭桌盤存的兩段式文件。

**Close to the Belly (or Vest)**

當撲克牌玩家只針對對牌下注，或手中持有的牌極佳的時候，即稱為 "close to the belly" 。

**Club** 俱樂部

由一群擁有共同理念和目標的成員組成，俱樂部的會員互助互惠，每隔一段固定時間會聚在一起交流意見。

**C-Note** 百元美鈔

**Cocked Dice** 傾斜的骰子
在花旗骰遊戲中，形容一個或多個骰子滾動至毛氈之外的地方，並因此出現難以判斷哪個點數朝上的停止角度。

**Coercive Power** 強制權
在管理學上，係指領導者獲取權力的方式是對部屬施以懲罰，使其因害怕而服從。

**Cognette** 莊家押注置放處
在百家樂遊戲中，意指賭檯上置放莊家贏注的地方。

**Cognitive Dissonance** 認知失調
購後疑慮；形容消費者在購物後所經歷的焦慮感。

**Cohesiveness** 團體凝聚力
在團體中，特別是企業內部某些部門，成員之間互相吸引的強度以及他們積極地想留在團隊裡的程度。

**Coin-In** 投幣金額
係指實際被投入吃角子老虎機裡的金額，或是已脫手的硬幣值。每台老虎機都設有多個電子儀表器，用以監控該機器的運作情況。

**Cold Deck** 洗牌疊
(1) 對玩家不利的牌；(2) 一種作弊方式，某一疊牌為了稍後要與賭局進行中的牌互換，已預先依照某特定順序排列。

**Cold Dice** 冷骰
形容無法擲出玩家想要的點數的骰子。

**Cold Player** 運氣差的玩家
形容一直賭輸或運氣極差的玩家。

**Cold Turkey** 人頭牌

撲克遊戲中,發出的前兩張牌是人頭牌(J、Q、K)。

**Collective Bargaining** 勞資雙方的談判

協商某一項工會的合約以及之後該合約履行方式的過程。

**Collector** 索獎人

形容在吃角子老虎機遊戲的騙局中,負責索取累積獎金的人;同"claimer"。

**Collusion**

(1) 指兩個個體為了共同利益而合作;(2) 係指兩家企業為了抬高售價、瓜分市場,或為了抑制市場競爭力所簽訂的協議。

**Color** 籌碼顏色

利用顏色來指定不同的籌碼價值。

**Color Change** 變更籌碼顏色

更換不同顏色的籌碼以換取較高面額的籌碼。

**Color for Color** 顏色對對碰

指發牌員依照各色籌碼的面額支付數額相當的彩金給玩家。

**Color Up** 更換高面額的籌碼

係指玩家以相同總額,換取面額更高及不同顏色的籌碼。

**Column Bet** 列注

在輪盤遊戲中,押注在陳列的十二個直立號碼上,賠率2:1。

**Combination Bet** 併注

在輪盤遊戲中,玩家用同一個籌碼押注於一個以上的號碼。

**Combinations** 犯罪集團

指詐賭犯罪集團。

**Come Bet** 下注在過關線上

在花旗骰遊戲中,押在過關線上的賭注。

**Come-Out Bet** 來注

在花旗骰遊戲中,押注下一次擲骰結果於某一特定或一組號碼上。

**Come-Out Roll** 出場擲

在花旗骰遊戲中,指的是「過關線」後的第一擲。

**Come Up** 中獎點數出現

出現贏注的機會或點數。

**Coming in One High** 減少賠付率

一種作弊技巧,發牌員巧妙地把玩家的賭注挪移到籌碼架上,以減少玩家的賠付率。

**Coming Out** 停止下注

在花旗骰遊戲中,當執棒員告知玩家骰子即將擲出,即是提示所有的賭金都必須立刻下注。

**Commission** 佣金

賭場針對一些賭注或者遊戲收取一定比例的費用或金額,一般會由發牌員將佣金金額根據賭客的座號,利用塑膠記分裝置做記錄。例如在百家樂遊戲中,佣金比例是5%。

**Comp(s)** 贈送的服務

Complimentary goods or service的縮寫,賭場為賭客提供低價位的住宿、飲料及交通,是一種用來吸引賭客至特定賭場的行銷手段,亦稱為 "full comps" (房間、食物、飲料)。

**Comparative Advantage** 比較性優勢

經濟學用語,係指一個企業、國家或地區應該專注於生產相較於其他企業、國家或地區成本較低的商品。

**Compensation** 津貼
指員工因工作表現所收到直接的和間接的報酬。

**Competitive Advantage** 競爭優勢
經濟學用語,指的是企業擁有別家競爭者所欠缺的獨特能力,競爭者的類別可以包含企業、社團、區域等等。

**Compulsive Gambler** 強迫性賭徒
賭徒患有漸進式的行為失調病症,無法控制想賭博的衝動。

**Concierge** 服務檯人員
指基本工作係扮演顧客與飯店及其他非飯店所屬的景點、設施、服務與活動的聯繫橋樑。

**Confidence Interval** 信賴區間
辨識樣本平均值落在哪一個數字區間的測量方法。

**Conflict** 衝突
形容造成阻礙或敵對,而無法和平共處的明顯差異。

**Connected** 有犯罪關聯的
與計劃好的犯罪事件有所關聯。

**Console** 大型吃角子老虎機檯
形容一種平面、充電式的吃角子老虎機,可允許一位或多位玩家同時參與遊戲。

**Conspicuous Consumption** 炫耀式消費(擺闊)
消費者購買及刻意展現奢華商品以證明自己具備購買該產品的能力;通常出現在豪賭客身上。

**Construct Validity** 建構正確性
係指測試一套理論架構以決定其概念和理論之假設是否符合測試的結果。

**Consumer Behavior** 消費者行為

個體決定購買什麼、何時購買、在哪裡購買、如何購買以及
向誰購買商品與服務的過程。

**Content Theories** 需求滿足理論

係指馬斯洛（Maslow）和赫茲伯格（Hertzberg）所提出的理
論，它描述影響人類動機的各種因素或內容。

**Continental Breakfast** 歐陸式早餐

於早上供應，餐點份量不多，一般包括飲料、麵包卷、牛油
和果醬。

**Contingency Plans** 應變計劃

管理學上，針對可能發生的狀況，預先擬定一套應變措施。

**Contract Bet** 契約下注

在花旗骰遊戲中，只要計點出現就不能隨意更動，例如下注
在Pass Line上的賭注均屬之。

**Control** 控制

係指控制活動或事情的發生過程，確定事情按照計劃進行，
若發生任何偏差，則企圖將其導入計劃的正軌。

**Controller** 財務長

管理會計部門以及負責企業所有金融業務的主管。

**Convention**

(1) 在某一特定場所舉辦的任何規模的商業或專門會議的總
稱，通常亦包含某種形式的貿易展或展覽會；(2) 形容一群為
完成某一特定任務而集合在一起的代表或團員。

**Convention and Visitor Bureau (CVB)** 會議暨旅遊局

一個負責推廣某特定景點的非營利組織。

**Convention / Meeting Planners** 會議企劃人員

負責規劃和協調會議與展覽的人。

**Conversion Factor (CF)** 換算係數

在數牌時,為取得真正的數值,將計算總數除以或乘以某個數字;該數字通常與整副牌或未加入遊戲的半副牌的數字相同。

**Cooler** 動過手腳的牌

指預先堆疊好的牌,用以暗中替換檯面上的牌。

**Cooler Move** 冷掌法

在賭桌上,巧妙地將動過手腳的牌與賭檯上的牌對調的手法。

**Cool Out** 安撫情緒

安撫被詐騙的受害人的情緒以防滋生事端。

**Cop** 逮住 / 贏得彩金

(1) 取得、獲得、偷取;(2) 贏得彩金。

**Core Values** 核心價值

詮釋組織特有文化的一套重要價值觀,它會影響社會看待賭博的角度。

**Corker** 引人注目的賭客

形容不尋常的賭客,可能是好的或壞的賭客。

**Corner Bet** 角注

在輪盤遊戲中,押注在四個號碼的相交區塊,賠率為8:1;亦稱為方塊注(square bet)。

**Corner Red** 角紅

在花旗骰遊戲中,大六點或大八點。

**Corporate Culture 企業文化**

影響企業內的員工看待自己和其他員工之工作方式的一套價值觀；亦指企業的整體形象。

**Corporation 股份（有限）公司**

係指企業在州法的約束下正式成立，在這種情況下，公司與所有權人或股東被分隔，同時也限制了所有權人的責任義務。

**Correlation Analysis 相關性分析**

一種統計分析，用以估測變數之間是否相關及其相關程度。

**Count**

(1) 計算籌碼架上的籌碼或者計算錢箱內的收益；(2) 表示在某特定時段內，所有已發出的牌的累積價值。

**Count Down 堆籌碼**

形容發牌員把原本堆得很高的籌碼分成一小堆且固定高度的籌碼疊的行為，以方便從遠處進行計算。

**Counter 算牌者**

在21點遊戲中，指會算牌的玩家。

**Counter Check 櫃檯匯票**

用來確保信用額度或計分用的匯票。

**Counter Magnet 作弊磁鐵**

一種被置放於骰桌下以便控制含鉛的骰子的一種電磁體。

**Count Room 收益計算室**

設於賭場內，一間隱密性高、控管嚴格的房間或辦公室，用以計算每場賭局的收益。

**Coup　一局**

在歐洲的賭場，用以形容完整的一輪遊戲的用詞，例如百家樂和輪盤遊戲。

**Court Cards　人頭牌**

指"Jack"、"Queen"或"King"牌，這些牌的數值於21點遊戲中為10點，而在百家樂遊戲中的數值為0點。

**Cover**

(1) 在賭檯上押注；(2) 接受賭注；(3) 每份餐點均已端送給客人。

**Cover All　全中**

在賓果遊戲中，玩家於卡上所選的24個號碼全部開出。

**Cover Bet　掩護式賭注**

算牌者為了掩飾自己的算牌行為而刻意下的賭注。

**Covered Square　不計號之賓果遊戲**

賓果遊戲中，卡片N欄內的中心區塊；該區塊沒有號碼，被視為自由填號區。

**Cover Play　掩護式玩法**

一種撲克牌玩法；通常算牌者會技術性的犯錯以掩飾他的算牌行為，不讓賭場員工發現。

**Covers　餐席**

指一家餐廳所能容納的總用餐席位。

**Cowboy　粗魯的賭客**

形容動作快、性子急的賭客。

**Crap Out　第一輪擲骰失敗**

在花旗骰遊戲中的第一回合，擲出2、3或12點，即表示失敗。

### Craps　花旗骰遊戲

(1) 使用兩顆骰子的賭桌遊戲，每顆骰子皆有1到6點；(2) 在花旗骰的遊戲中，擲出2、3或12點的時候。

### Craps Crew　花旗骰賭桌人員

一個花旗骰遊戲一般由四個賭場員工一起負責。

### Craps Dealer　花旗骰服務員

指花旗骰遊戲中負責收集和支付彩金的服務員。

### Crap Shoot (Craps Shoot)　賭博

指任何未知結果的冒險活動，也就是一場賭注的意思。

### Craps Hustler　花旗骰老千

玩花旗骰遊戲時，欺騙新手下錯注的老千。

### Credit

(1) 賭場的慣例是沒有錢的賭徒也可以進場賭，只要他們保證會付清之後可能會輸的錢，故賭場會開立某一信用額度給玩家；(2) 會計學中，帳戶右邊登錄的條目，指貸方。

### Credit Limit　信用額度

指賭場的管理人員核准玩家所能獲得的最大信用額度。

### Credit Manager　信用管理人員

評估玩家信用額度的管理人員。

### Credit Play　以信用作賭注

以自己的信用額度背書，借貸金額賭博的意思。

### Credit Slip　籌碼收據

依照該收據上所列示的金額取走桌上的籌碼。

### Crimp　拗牌

一種作弊行為，將撲克牌的一角稍微彎折以便於之後辨識。

**CRM** 客戶關係經理

Customer Relations Manager的縮寫。

**Cross** 騙局

讓受害者以為自己也是老千集團的一員,可以參與骰子及撲克遊戲的詐騙行徑。

**Cross-Fill**

係指籌碼從一台賭桌轉讓到另一台賭桌使用,在大部分的賭場規定裡是不被允許的。

**Cross Firing**

指發牌員在現場的遊戲過程中談論與遊戲無關的話題。

**Crossroad**

指擅長於從賭場外面從事詐賭行為的騙徒。

**Cross Training** 員工交叉訓練

促使員工學習更多種的工作技能,以便需要時能夠派上用場。

**Croupier** 賭桌員工。

源自法語。

**Cubes** 骰子

**Cucumber**

指沒有經驗,很菜的新手。

**Cull**

一種撲克牌作弊技巧,將特定牌選出來,等好時機使用。

**Culture** 文化

一群人共同擁有獨特的傳統和背景,譬如企業文化(corporate culture)。

**Cup** 骰盅
骰子被置放在裡面並搖動的容器；通常是真皮做的。

**Curator** 發牌的玩家
百家樂遊戲中，輪到發牌的玩家。

**Curbside Appeal**
藉著視覺上的誘惑及乾淨的設計，激勵人們至某間特殊的餐廳用餐。

**Currency** 貨幣
錢幣和紙鈔。

**Currency Acceptor** 紙鈔辨識器
一種讓吃角子老虎機接受紙鈔的裝置，並可辨別其真偽。

**Current Assets** 流動資產
金融用語，指能夠輕易被變換為現金的公司資產。

**Current Ratio** 流動比率
一種資金流動的概念，流動比率＝流動資產／流動負債。

**Cushion** 準備金

**Customer Deposits** 顧客存款
存在賭場的錢，目的是作為下注賭金；又稱"front money"。

**Customer Relationship Management** 客戶關係管理
企業經營策略之一，篩選並管理客戶，透過個人的聯繫以創造客戶之長期價值。

**Customer Service** 顧客服務
管理學用語，係指公司所制訂的政策，以及員工滿足消費者需求的程度。

**Cut 切牌**

在撲克牌遊戲中,將牌分為兩疊並以不同的次序放回相疊;表示洗牌過程公平、公正。

**Cut a Line 分贓**

將詐賭的收益平均分給兩個或更多個人。

**Cut Card 切牌板**

通常是一塊堅固的塑膠板,置於牌堆或牌靴中,用以標示下一次何時該重新洗牌。

**Cut Cheques 勾碼**

發牌員手握一疊籌碼,並利用食指將其勾出一連串面額相同的籌碼,又稱"thumb cut"或"drop cut"。

**Cut Edge Dice 切角的骰子**

一種詐騙的方法,每一個骰子的邊緣被切成或被削成較大和較小的角,如此一來,骰子便會落在較大切角的方向。

**Cut In 替換掉包**

擲花旗骰時的詐騙技巧,意指將遊戲中的骰子替換掉包。

**Cut Into 度碼**

詐騙技巧之一,利用相同顏色之偽造籌碼去替換真籌碼。

**Cutout Work**

一種撲克牌遊戲的作弊手法,利用酸類或小刀移除墨印,藉此將牌面一小塊白色的部分延伸,使其出現原先並不存在的白色區塊以作為記號。

**Cutter 抽佣者**

(1) 在撲克牌遊戲中,賭場員工從累積獎金中抽取相對比例的金額以支付博奕設施;(2) 在百家樂遊戲中,發牌員從莊家的贏注抽取5%的佣金。

## Cut Tokes　均分小費

指發牌員之間平均分配小費。

## Cut Up Jackpots

公開討論先前大筆的贏注，通常都被過度誇大。

## Data　資料

經過處理或整理的事實，以作為有意義的用途。

## Database　資料庫

在電腦中可修補的資訊之整合。

## Daub　落焊

為了方便後續的辨識，將牌上色做記號的欺騙行為。

## Days　白天班

賭場員工稱呼白天的工作輪班制度的表達方式，開始上班的
時間經常是介於早上7點至中午之間。

## Day-Trip Market　一日遊市場

一種市場區隔，針對可以在一天之內來回的族群。

## Dead Head

(1) 一個被騙光錢的人；(2) 一位非賭徒；(3) 在大西洋城，當
賭場巴士未載原乘客返回原出發點時的説法。

## Dead Man's Hand　一手牌中握有**A**和**8**

這一手牌源自於瘋狂比爾喜客（Wild Bill Hickock），傳説他
是槍戰手和保安官，在南達卡塔州的朽木鎮（Deadwood）賭
撲克牌時，被槍殺而死。

**Dead Number Dice**　固定出現某些數字的骰子

擲花旗骰子時的欺騙伎倆，骰子被改造或裝鉛，如此一來會使某一數字比統計學所估算的更常出現。

**Dead Table**　冷清的賭桌

形容賭桌上只有發牌員，沒有賭客。

**Deadwood Players**　無用的賭客

經常在賭場閒晃卻不賭博的人，通常是因為缺乏賭資。

**Deal Around**

係指一個發牌員處心積慮的避免發牌給某位經常喝得爛醉的賭客。

**Dealer**　發牌員或荷官

賭場內管理某項桌上遊戲的職員，但他不一定要發牌；也稱為賭桌上收付賭注的人（croupier）。

**Dealing a Blister**　發牌作弊

所發的一疊牌當中某些牌事實上已被做記號，騙徒會知道何時他想要的牌會在牌堆的最上方，然後在下一次發牌時，將做過特殊記號的牌發給自己或同伴。

**Deal out**

(1) 莊家將牌發給玩家的動作；(2) 將某位玩家驅離賭桌。

**Debit（DR）**　借方

在會計帳上的左邊分錄。

**Decentralization**　分權

此為經營管理用語，意指由在地或單位層級做決策，而非由高層掌權。

**Deferred** 延遲付款

了解佣金或「抽頭」（vigorish）會稍後才支付。

**Delegation** 授權委任、派遣

屬管理學用語，係指指派工作及責任的過程，並授權以確保工作得以順利完成。

**Delivery** 遞牌

遞牌給玩家。

**Delphi Technique** 德爾菲法

一種定性分析工具；在處理過程中，市調專家們總結或平衡他們各自的預測，以這些預測為基礎，經過反覆推估的調查之後，達成最終一致的彙整結果。

**Demographics** 人口統計學

係指容易識別及測量的客觀、可量化的人口統計方法（如年齡分布、收入等）。

**De Moivre Theorem** 棣美弗定理

此項學理意指在貝努力系統（Bernoulli system）中經過一系列的試驗，實際出現的結果與數學期望值常有所差異，並且與試驗數量的平方根成一定比例。

**Denomination** 面額

泛指牌、籌碼及現金面額。

**Departmentation** 部門劃分

在管理學中，為了達成某些共同目標，將團體任務及工作分配至組織內部各單位的過程，如會計部門。

**Dependent Variable** 因變數

研究人員希望解釋的變數。

**Depreciation** 折舊

一種評估資產隨著時間而損失其價值的測量方式；通常是由
國稅局所制訂。

**Descriptive Statistics** 敘述統計

用以描述及分析資料的統計程序，它促使研究者得以利用有
效率及有意義的方式，總結及組織這些資料，並提供工具，
用以敘述採集統計觀測值，以及縮小資料範圍至可理解的形
式。

**Destination Management Companies (DMC)** 目的地管理顧問公司

指一個具有高度專業素養的公司，不論對當地情況，還是對
當地專業知識，以及當地資源都具有廣泛深入的了解；專門
致力於活動、旅遊、交通和演出的設計與執行。

**Destination Market** 目的地市場

係指人們會停留過夜，通常指在假期期間的市場需求。

**Deuce**

(1) 兩塊錢美金；(2) 指骰子的兩點；(3) 紙牌中的二點。

**Deuce Dealer**

精通不按牌理出牌的發牌員。

**Dice** 骰子的複數型

係指花旗骰遊戲中使用的兩顆骰子，各成六面體，每一面分
別刻有1到6的數字。

**Dice Are Off** 骰子作假

指骰子因為使用方式或因為作弊而被發現作假。

**Dice Boat** 裝骰子的器具

指放在賭桌上，裡面裝著未被使用的骰子之容器。

**Dice Chute**　骰子溜槽

在某些遊戲中，一個塑膠管被用來擲骰子，此設計是用來減少用手或是用杯子擲骰過程中作弊的機會。

**Dice Degenerate**　骰子強迫症

沉迷骰子賭博的玩家。

**Dice Picker**　撿骰者

負責撿拾掉落骰子的賭場員工。

**Die**　骰子的單數型

骰子為一顆六方體，六面分別為1到6的數字。

**Differentiation Strategy**　差異化策略

該策略係指企業根據購買者廣泛評估的各項特點，塑造其自身在該產業中的獨特性。

**Dime**　1000美元的賭注

**Direct Costs**　直接成本

公司在產出一項商品或服務時，所衍生之一定比例的支出。

**Direct Marketing**　直接行銷

直接透過郵件或是電話等媒介達到行銷目的的過程。

**Dirty Money**

(1) 從輸家收回的籌碼未歸還給出資者；(2) 非法取得的錢財。

**Discard**

(1) 拋牌。在下一次洗牌時才能再被放入牌堆內的牌；(2) 用過的牌。

**Discard Holder**　廢牌桶

通常為金屬或是塑膠製，裡頭裝著已用過的牌。

**Discard Tray** 裝廢牌的托盤

在下一次洗牌前，用來放置廢牌的托盤，常見於21點跟百家樂遊戲中。

**Discipline** 紀律

在企業中，主管強制施行公司制度及規定的行為。

**Discretionary Income** 可隨意支配的收入

個人或是家庭納稅與購買生活必需品之後所剩下的閒錢。

**Disposable Income** 可支配收入

指實得薪水或總所得的一部分，可用來消費或儲蓄。

**Diversification** 多樣化

一種商業手法、係指擴增與現有的產品或服務領域不同的新領域。

**Dollar** 100美元的賭注

**Dolly** 號碼標示器

輪盤遊戲中，標示所開出號碼的圓柱體，通常為玻璃材質。

**Domain** 領域

公司打算經營的市場和產品或服務領域。

**Don't Come** 不來注

在花旗骰遊戲中，玩家押注於來注之後的賭注，依下一擲的結果，可下注於：(1) 投擲到2點或3點就算贏；(2) 投擲到12點則沒有輸贏；(3) 投擲到7點或11點算輸。

**Don't Pass Line** 不過關線

在花旗骰遊戲中，玩家押注與過關線相反的賭注方式。

**Doorman** 門房

歐洲常用用語，指在賭場看門的員工。

**Double Apron**　暗藏内袋的工作圍裙
一種賭場員工的作弊手法，將原先無口袋的工作圍裙修改為
有内袋，用以偷藏籌碼。

**Double Deal**　發兩張牌
假裝只發一張牌，其實發了兩張牌的過程。

**Double Deck**　兩副牌
21點用語，同時使用兩副牌。

**Double Deuce**　兩面2點的骰子
特製的骰子，有兩面2點，其中一個2點取代了原有的5點。

**Double Discard**　重複拋牌
一種撲克遊戲的欺騙手法，經由快速的動作，一次棄掉兩張
牌，以改變牌張順序攪亂牌局。

**Double Down**　加倍下注、加注
在21點遊戲中，玩家可以在看完前兩張牌後，再決定要不要
追加雙倍的賭注。

**Double Duke**　雙公爵
一種撲克遊戲的欺騙手法，莊家發給玩家一手好牌，使其下
大賭注，但發給自己更好的牌，以贏得更多籌碼。

**Double Entry Bookkeeping**　複式簿記法
一種記錄金融業務的系統，其中每一項業務所產生的金額登
記都影響兩個或兩個以上的帳戶。

**Double Exposure**　全亮21點
是由21點變化出來的玩法，在玩家出牌之前，莊家先亮出所
有的牌；為了有利於玩家允許規則的改變。

**Double Number Dice**　出現兩次號碼的骰子

骰子的點數錯誤，導致同樣的點數在不同的兩面重複出現而造成某一個點數的短少。

**Double Odds**　加倍下注

在某些賭場的花旗骰遊戲中，當玩家下雙倍賭注時稱之。

**Double Steer**

一種騙術，騙子讓受害者相信在撲克牌遊戲或骰子遊戲裡，他會跟他一起作弊賭博。

**Double the Bank**

大部分算牌者或是團隊加碼下注的目標。

**Double Up**　翻倍／雙翻

以相同的數目增加賭注。

**Double Zero**

現今只有美國輪盤有多一格「00」，亦即有三十八個綠色號碼在輪盤上（最早的輪盤遊戲都有多一格「00」）。

**Doubling Up**　持續加倍下注

在遊戲中持續加倍下注；被視為是眾多投注策略中最基本的策略。

**Down Behind**　收取點數後方押注

在花旗骰遊戲中，玩家輸掉不來注的賭注，由疊手喊出來以提醒監督員收回賭金。

**Drag Down**

拿回所有或部分剛贏得的賭金，不作為下一個賭注。

**Dragging**　違規取回籌碼

遊戲進行中，擅自將籌碼拿走，屬一種違規的行為。

**Dram Shop Legislation** 杯酒販售法

包含規範商家合法販售酒精類飲料的法律及程序。

**Draw**

(1) 在第一次發牌後多拿的牌；(2) 撲克牌的一種形式。

**Draw Ticket** 劃票

在基諾遊戲中，工作人員在基諾的紙票上打一個洞，表示在叫號過程中所選出的號碼，同時也用以確認贏家。

**Driller**

在吃角子老虎機裡鑽洞作弊，影響中獎機率。

**Drivers Seat**

在加勒比撲克遊戲中，擁有最佳牌組者，或者贏最多的玩家。

**Drop** 各時段現金及計分表

特定時間範圍內，在一個賭桌上、在一段輪班時間或在整個賭場，所有現金總額及計分記錄。

**Drop Box** 錢箱

指位於牌桌靠近莊家內側的存錢箱，莊家把所有的現金、計分表，以及各時段現金與計分表投入該存錢箱。

**Drop Box Slot** 錢箱孔

位於錢箱正上方牌桌上的一個孔，附有蓋子或活塞，用來存入籌碼。

**Drop Bucket** 錢桶

位於吃角子老虎機底部的一個上鎖的櫃子，投入裡面的錢幣可被移轉。

**Drop Cabinet** 鎖錢桶的箱櫃

在每一檯吃角子老虎機底部鎖錢桶的箱櫃，直到會計計總小組結算各時段現金的時候才會打開。

**Drop Cut** 籌碼點算

手中握著一疊籌碼，在牌桌上點數然後留下小部分正確金額的籌碼的方式；又稱為籌碼切換（cut cheques）或拇指切換（thumb cut）。

**Dropping**

為賭場員工放籌碼在代幣箱的動作。

**Drown** 大輸特輸

**Drunker Mitt** 投機者

在撲克牌遊戲中一種極劣等的詐騙手法，騙徒「意外」地使底牌曝了光，顯示他沒辦法贏。

**Dry**

指一個人或是一群人輸得精光或是破產。

**Due Diligence**

(1) 法律用語，審判前為使案件成立，盡一切努力去獲取相關事實的動作；(2) 伴隨著賭場信用契約的強制執行與管理，為了調查或獲得真實資訊所進行的大量相關活動。

**Duke** 牌桌上的大戶

**Duking In** 引人上當

誘使被害人接手賭局，或是替被害人下注的一種非法行為。

**Dummy Up and Deal**

內華達州的舊時用語，指老闆請莊家噤聲並加速賭桌遊戲的進行。

**Dumping** 迅速輸錢

迅速地輸掉大筆金錢。

**Dumping off a Game**

一種作弊方式，指莊家放水讓其同夥贏錢。

**Dump Shot**

手控骰盅使其中一顆骰子滾出某特定數字的技法。

**Dust Him Off**

以不斷稱讚玩家聰明的方式奉承玩家。

**Ear**

摺牌的作弊方式。將撲克牌折角以便於辨識的作弊方式。

**Early Bird Ticket** 早入場優惠券

為了吸引玩家提早上門而販售的特價賓果遊戲券。

**Early Out** 提早下班

發牌員的習慣用語，當他們最後一次休息的時間早於正常輪班時間便可以提早下班。

**Early Surrender**

21點遊戲中，在莊家確定21點之前，玩家就先選擇放棄一半的賭注。

**Earn** 賭場收益

賭場保守估計的營利和收益所換來的真實獲利。

**Earnest Money** 保證金

在某些詐賭遊戲中，受害者為了表示誠意，被要求需先備好一筆錢。

**Earring** 故意露出錢角

莊家所使的詐騙技倆,他們為了稍後再將紙鈔回收故意將錢露出一角在錢箱外;也可稱為"hanger"。

**Ease of Entry** 低創業門檻

用於商業界。當該產業資本要求較低,以及沒有或只有相對較低的營業許可規定限制時,創業就容易多了。

**Easy Way** 容易出現的點數

在花旗骰遊戲中,擲骰的結果未出現一對相同的點數(例如5點加3點組合成8點,而非兩個4點同時出現,後者機率非常低)。

**Econometric Models** 計量經濟模型

用統計的方法來分析資料並對未來做預測。

**Economic Development** 經濟發展

經濟學用語,對一些低度開發的地區,藉由增加他們的資本財貨的存量,以增加他們人均產出的過程,諸如蓋賭場增進勞工技能等方法。

**Economic Impact** 經濟衝擊

檢視企業組織對外部環境的經濟影響。

**Ecotourism** 生態旅遊

到自然地區旅遊,負有保護環境和維持當地居民福祉的責任。

**Edge** 優勢

數學上的優勢;通常由莊家所持有。

**Edge Work (Edge Markings)**

一種撲克牌的作弊方法,在每張紙牌圖案與邊界之間的特定地方稍微畫上斜線以做記號。

**Ego Strengths**　自我強度

一種性格特質，用來測量個人信念的潛力。

**Eighter from Decatur**

花旗骰遊戲中，出現8點。

**Eighty-Six**

(1) 賭場與餐廳拒絕、逐出或試圖擺脫某些顧客；(2) 指關閉賭桌、交易所或整座賭場，歇業的意思。

**Eighty-Sixed (86'ed)　產品停產**

屬餐廳用語，表示某項商品已經停產或買不到。

**80-20 Principle　80/20原則**

80%的收益是來自於20%的總銷售量。

**Eldest Hand　最先出牌者**

指坐在發牌員左邊的玩家。

**Electric Dice　電子作弊骰子**

骰子裡加鋼彈後，在賭桌下裝磁鐵控制骰子。

**Element of Ruin**

玩家的可能賠率。

**Elevator**

一種撲克牌表演，係指在將一疊牌轉送到左手準備開始發牌時，利用右手將該疊牌中的上下各半對調。

**E-mail　電子郵件信箱**

electronic mail的縮寫；這是一種讓使用者可以透過電腦網路來收發個人信件的技術。

**Employee　員工**

組織裡非管理層級的員工，且執行工作只對自身行為負責。

**Employee Assistance Program (EAP)　企業員工協助方案**

公司為員工提供情緒方面、健康方面或是其他個人問題的諮詢及幫助。

**Employee Burnout　員工過勞**

指員工做太多工作，或承擔過重的工作壓力，導致工作效率低落，無法發揮應有的能力。

**Empowerment　賦權**

企業賦予員工更大決策權。

**Encoding　編碼**

心理學用語，指訊息從短期記憶進入到長期記憶的過程。

**End of Day　結帳時間**

在營業日中，任何結帳的時點。設立結帳時間的目的是為了總結某一時段的帳目稽核作業，通常是訂在白天營業時間，而不會在午夜進行。

**Enforcement　強制規定**

強迫一個人接受規定。

**English**

(1) 骰子同時滑動和旋轉，這是大部分擲骰動作有受到控制的特徵；(2) 獨特的肢體動作，例如「肢體語言」。

**English "American" Roulette　英國的美式輪盤**

美式輪盤的組合形式是從1968年的英國賭博法案開始的，自此美式包含雙零「00」的賭法被淘汰，賭客開始用不同的籌碼，而單一零「0」的賭法是來自法國的版本，當零出現時得保有一半的籌碼。

**En Plein**

在輪盤遊戲中，指押注在單一數字的法語用詞。

**En Prison**

在輪盤遊戲中的法語用詞，倘若出現0或00的結果時，允許玩家可以繼續玩，或是交出一半的賭注。

**Entrepreneurship** 企業家精神

一項商業用語，形容新企業的開創包含不確定性、風險、創新機會與發展定位的過程。

**Entropy**

企業體質下降的趨勢。

**Environmental Scanning** 環境掃描

在管理學中，鑑定外部環境所發生的、可能會影響企業表現的機會與威脅的方式。

**Equal Employment Opportunity (EEO)** 平等就業機會

在管理學中，一項與雇用相關的決定不應以種族、膚色、宗教、性別、國籍或殘障情形等因素為依據。

**Equal Employment Opportunity Commission (EEOC)** 美國平
　　等就業機會委員會

聯邦政府為了施行1964年的民權法案（Civil Rights Act）而設立該委員會，法案中包含立法規範組織的雇用行為。

**Equitable** 公平的遊戲

**Equity Capital** 股本

企業所有人提供用來回報企業風險和報酬等機會的資金。

**ER Man**

坐在莊家最右邊的玩家，也稱作"anchor"。

**European Plan** 歐式收費制

在旅館業裡，餐點和房價分開計算的一種收費方式。

**Even Chances (Even Money)** 一賠一
賠率1:1。

**Evening Shift** 晚班
通常工作時間是從下午3點到晚上11點。

**Even Splitters** 偶數擲骰器
骰子點數被誤植,導致擲骰員有可能擲出任何偶數點,如4、6、8、10點。

**Even Up** 押注在偶數

**Exact Count** 正確點數
其數值等於總點數除以轉換係數,用以得出遊戲若單只使用一副牌的點數,因此假設總點數為12,包含了三副牌,則正確點數為12除以3等於4,代表玩家相對於每52張牌還有20張牌尚未發出。

**Executive Summary** 執行摘要
通常放在行銷計畫最前面幾頁,總結這個計畫的要點。

**Exit** 離開賭桌

**Expectancy Theory** 期望理論
在管理學中,以付出、表現和報償之間的可能性以及相互關係為基礎的動機理論。

**Expected Value** 期望值
賭客贏錢或輸錢,取決於既定的平均機會或相對於賭場的統計優勢,期望值等於賭客的優勢百分比乘以整體活動。

**Experimental Bias** 實驗誤差
係指研究者無意間將他自己的期望加諸於受測者身上,這種行為雖然不是實驗操作的一部分,但已影響到受測者。

## Exposition 博覽會

為商業界人士資訊交換而舉辦的活動；大型展覽會中的產品
展示是主要的賣點，對參展者而言也是收入來源之一。

## External Audit 外部查帳

由政府的會計單位審視公司的財務狀況。

## External Environmental Forces 外部環境影響力

組織所無法控制的因素，包括供應商、客戶、政府、或是可
能影響績效和決策制定的公會等等。

## Externalities 外部性

對他人造成影響之活動，但他人不因這個活動而付費或得到
補償，例如犯罪對賭場而言便是一種負的外部性。

## External Validity 外部效度

研究發現能夠普及於更廣大的群眾，並適用於不同環境的程
度。

## Extreme Right Man (ER Man)

在21點遊戲中，坐在莊家最右邊的玩家，他是最後一位叫牌
的玩家。

## Extrinsic Rewards 外部酬賞

管理學用語，係指員工從別處得到的獎勵，例如酬勞、升
遷、讚美及津貼。

## Eye (Eye in the Sky) 監視器

懸掛在天花板上的電子監視器，連接至中央監控中心。

**F&B** 食物和飲料

Food and Beverage的縮寫。

**Face Card** 人頭牌

指J、Q、K等牌。

**Face Down**

將撲克牌花色面朝下出牌,只有玩家自己看得到。

**Face Validity** 表面效度

調查者對某一種測量工具的主觀評估;依據研究者本身的評估來決定測量工具所呈現的測量範圍。

**Factor Analysis** 因素分析

一種統計方法,將大量相關變數歸類成少數幾個成因。

**Fad** 一時流行的熱潮

**Fade (Fade Craps)**

包含擲手全部或部分的建議投注。

**Fade Cover**

在花旗骰遊戲或是法式百家樂中與莊家對賭。

**Fading Game**

同 "open craps"。

**Fairbank**

以有利於玩家的作弊手法,誘其繼續下注或增加投注金額。

**Fair Game** 公平遊戲

指遊戲的贏面與數學估算的機率相同。賭場裡的遊戲是不公

平的,因為賭場的中獎機率都比數學機率稍微低一點,而賭場這小小的優勢經過長時間測試之後更能獲得驗證。

**Faites Vos Jeux** 下注

法文「開始下注」的意思;輪盤遊戲裡開始下注的信號。

**False Carding** 唬人的換牌技倆

在暗撲克(draw porker)遊戲中,在換牌時為了嚇唬對方而比實際需要換取更少的牌,藉以暗示自己手中的牌較有利。

**False Cut** 假切牌

切牌時將整副牌或部分牌的順序維持不變。

**Familiarization (Fam) Trips** 媒體旅遊

供應商、運輸業者以及目的地行銷機構招待旅遊業者、躉售旅行業及旅行社、旅遊作家,以及其他仲介機構免費或特惠價格的旅遊。

**Fan** 攤牌

將牌在牌桌上呈扇形攤開,以便於觀察及確認。

**Fan Tan** 番攤

番攤。一種簡單利用豆子或鈕釦等,而結果由莊家所宣布的東方遊戲;莊家先用一根木棒將鈕釦分成兩堆,將較大的一堆以四個鈕釦為單位分次推開,押對最後不足四個的鈕釦數(三、二、一個)者則贏;這種遊戲只在某些內華達州的賭場可以看到。

**FAQ** 常見問題

Frequently Asked Question的縮寫。

**Faro** 法羅牌

一種與莊家對賭的紙牌遊戲,牌堆裡抽出的牌可連續或交替地為莊家及閒家贏錢。

**Fast Company**

形容能夠看穿粗陋作弊伎倆的老千，一般人很難騙得倒他們。

**Fast Count**

(1) 隱瞞算錯一個或多個數字的快速計算方式；(2) 少找零錢給某人。

**Fast Work**　做記號的牌

用粗筆做記號的撲克牌，以使其更容易及迅速地被閱讀。

**Fat**　豪門黑金

形容非常富有的人。

**Favorites**

某種特定遊戲中，常常出現的數字或是機率。

**Fax**　傳真

electronic facsimile的縮寫。

**Feasibility Analysis**　可行性分析

一種關於某個企業或其他型態組織的潛在需求，與經濟可行性的研究。

**Fever**

(1) 賭博嗜好；(2) 在花旗骰遊戲中，指點數5。

**Field**　賭全把

在花旗骰遊戲中，只對下一把擲骰投注。

**Field Splitters**　點數分離的問題骰子

一對錯誤點數的骰子，其中一個只有點數1、2、3，另一個則只有點數4、5、6。

**FIFO (Fist In, First Out)**　先進先出法

先被訂購的供應品，先被使用。

**Fill** 補足籌碼

從櫃檯領取額外的籌碼以補足莊家桌上的賭金。

**Fill Slip**

補足籌碼時莊家需填妥、核對並簽名的收據,一式兩份,一份存放在錢箱裡,另外一份給監督管理人員。

**Fin** 5元美金紙鈔

**Finals**

在輪盤遊戲裡,輪盤上最右邊的數字。

**Finger** 指認作弊行徑

**Firm**

(1) 穩握籌碼;(2) 公司、廠商。

**First Base** 一壘

在21點遊戲中,莊家左邊的第一個位置,該位置的玩家是莊家第一個發牌的對象。

**First Basing**

在21點遊戲中的一種作弊技巧。坐在莊家旁第一個位置的人藉由莊家發牌時,偷看他的底牌,以判定是否為21點。

**First Flop Dice**

經變造的骰子變得很重,以致於有可能在第一擲的時候就落在想要的數字上面。

**Five Card Charlie** 五牌自動贏

在21點遊戲裡常見的額外獎金,倘若五張牌剛好等於或小於21點,玩家可獲得1賠2。

**Fix** 操縱結果

為了贏錢而去影響運動賽局或是賭局的結果。

**Fixed Cost 固定成本**

係指財務上的固定負債，或是指不會因業務量的改變而有所不同的成本。

**Flag 經變造的骰子**

**Flagged 跳空**

在花旗骰遊戲中，跳過擔任下一個擲骰子者。

**Flash 秀牌**

通常秀的是莊家的底牌。

**Flashing**

21點遊戲裡的一種作弊方法，莊家翻開最上面的牌給同謀看，幫助同謀贏得賭局。

**Flash Work**

21點遊戲中的一種作弊方法。每張紙牌的整個背面除了一小部分外，其他部分的顏色較暗。

**Flat Bet 單一金額下注**

每把都下相同的注。

**Flat Joint (Flat Store)**

任何非正派的賭博遊戲。

**Flat Organization 扁平化組織**

一種企業的內部組織結構，數目龐大的下層向同一個上層報告；一種新興或小型企業的特徵。

**Flat Passers 單一過關**

用來詐騙的骰子，其中一個骰子6點和1點那兩面被處理過，而另外一個骰子則是3點和4點，因此造成骰子總點數出現4點、5點、9點、10點的機率較高。

**Flats** 詐騙用的骰子

該骰子已被削過，因此其中兩面比其他四面有更大的表面面積，也稱為「磚塊」（bricks）。

**Flea**

(1) 係指一位出資者想搭某位熱心賭徒的順風車，在他贏錢的時候分紅，或是指在賭場閒晃試圖想獲取免費服務或是其他特權的人；(2) 賭場員工對一位小賭客的輕蔑用語。

**Flick**

指一面隱藏式的小鏡子，使騙徒得以偷看莊家所發的牌。

**Float**

指賭桌遊戲中所使用的托盤。

**Float Cover**

指上鎖的籌碼托盤的蓋子。

**Floater**

係指輪盤遊戲中，球卡在洞口邊而不掉落。

**Floating Game**

為躲避警察取締而到處換場地的非法賭博遊戲。

**Floats** 空心骰子

係指假的、中心被挖空的骰子，因為比較輕，看起來像會飄浮一樣。

**Floorman (Floor Person)** 賭區管理員

在賭桌旁的監督員，負責隨時補足籌碼架上的籌碼、關心桌上任何問題、監督發牌員，以及注意是否有違規情況。

**Floor Plan** 樓面配置圖

是最普遍也最廣泛的藍圖，它採用直接或鳥瞰的透視法所繪

製而成，經常顯示類似賭桌、出納、餐桌等等的位置；有時是指一個計畫藍圖。

**Flopping the Deck 偷偷翻牌**

21點遊戲裡的一種作弊方法，莊家偷偷翻牌，使得用過的、已亮出的牌壓在底部而重新被重複發牌。

**Flush**

(1) 指贏錢的或是很有錢的玩家；(2) 在撲克牌遊戲裡，是指一手牌中包含任五張同花色的一組紙牌。

**Flush Spotted Dice 平面骰**

係指骰子的點數表面是齊平的，而非凹陷的。

**Focus Group 焦點小組訪談**

一種個人訪談的形式，研究者針對一小群組詢問開放性的問題，用以探究某個主題。

**Fold (Folding) 封牌**

扔掉手中的牌。

**Folding Money 紙幣**

**Folio (Guest Folio)**

在飯店裡，用電腦或是用人工登記顧客費用的清冊。

**Food Cost Percentage 食品成本百分比**

比較食物成本以及食品銷售額的一個比率。計算方式為：將某特定時段所售出的食品成本除以該同時段的食品銷售額。

**Forecasting**

預測企業未來的情況。

**Foreign Checks**

指其他賭場的票據。

**Foreign Chips**

指其他賭場的籌碼。

**Formal Communications Channels** 　正式的溝通管道

在一個組織中，這些溝通流程遵循組織圖所描繪的正規組織關係而運行。

**Fortified Wines** 　加度葡萄酒

指在葡萄酒中加入白蘭地或其他烈酒，以抑止進一步的發酵作用，並且提高其酒精濃度。

**Four-Eyed** 　四隻眼

描述騙徒專門偷瞄牌（一種作弊行為，在發牌的時候偷瞄牌）的一種形容詞。

**Four of a Kind** 　四同點

在撲克牌遊戲中，四張點數相同的牌。

**Four-Way-Play Bingo** 　一種賓果循環賽

又稱為 "round robin"。

**Franchising** 　加盟

企業主（擁有品牌及營運模式）與加盟主或經銷商之間的一種契約式協定，允許經銷商根據契約所簽訂之品牌名稱及經營模式經銷商品，並回饋一定的酬金。常見於飯店與連鎖餐廳的經營模式。

**Free Bet** 　自由注

在花旗骰遊戲中，允許玩家預先下注在過關線上或是不過關線上，而其投注賠率等於他所下注位置的金額。

**Free Double Odds Bet** 　可翻倍的自由注

與自由注類似，除了押在線注上，不論是輸或是贏的玩家，皆可將籌碼翻倍。

**Free Hand**

係指一般不持發牌靴（shoe, p. 167）的那隻手。

**Free Ride** 搭便車

係指在玩撲克牌遊戲時，只玩部分的牌而沒有下注；或是指下注輸錢卻未被發現而得以繼續下注。

**Freeze Out**

指將賭客從某場遊戲中逐出。

**French Service** 法式餐廳服務

指餐廳裡有一位服務生接受點餐、在桌邊現做餐點，以及呈上飲料及菜餚，另一位服務生則呈上麵包及開水、收掉每一道菜的餐盤、拂去麵包碎屑，以及端上咖啡。

**French Wheel** 歐式輪盤

歐式輪盤在黑色數字26以及紅色數字32中間只有一格「0」。

**Frequency Distribution** 次數分配

某個變項在各數值的觀測次數分布。

**Frets** 轉輪隔板

在輪盤遊戲裡，將轉輪分隔成一小塊區域的隔板。

**Front Desk** 飯店櫃檯

在飯店大廳裡，為顧客辦理住宿登記、分配房間以及退房手續的櫃檯。

**Front Line** 過關線

指花旗骰遊戲裡的過關線（pass line）。

**Front Line Odds** 過關線上的賠率

押注在過關線上的賠率。

## Front Loader

在21點遊戲中，粗心的發牌員在發牌時不小心秀出底牌。

## Front Man　賭場掛名負責人

沒有犯罪前科的賭場掛名負責人，但實際上並不是賭場真正的老闆；目的是要規避法律問題。

## Front Money

玩家在賭場為建立信用而預先提供的資金。

## Front of the House

賭場、飯店或餐廳裡的前台招待區，讓員工可以多跟客人接觸的地方，像是賭場樓層、櫃檯或是用餐區。

## Fruit Machine　水果機

即吃角子老虎機，因早期機器裡的捲軸都是以水果作為符號，故稱之。

## Full House　葫蘆

在撲克牌遊戲中，係指手中握有三張相同數值加上另兩張相同數值的牌。

## Full Moon　滿月

發牌員的術語。指在一個月內，他們所認定的某些時候，賭場會充滿怪異的賭客或「笨蛋」。

## Full-Service Hotel　全方位服務的飯店

指飯店包含了餐廳、酒吧和服務台，以及許多迎合賓客需要的額外設施。

## Full-Service Restaurant　全套服務餐廳

係指提供許多種主菜的選項、即點即食的餐點，並使用布桌巾的餐廳。

**Full Table** 客滿的花旗骰賭桌

**Functional Authority** 功能性職權

管理學用語，係指做決策、制訂策略與流程以及其他組織運作的各專業部門之職權，例如會計部門、財務部門等等。

**Furniture Man** 換牌老千

一位專門利用藏牌裝置偷換牌的老千。

**G (Gaff or Gimmick)**

任何暗藏的詐賭裝置。

**Galloping Dominoes** 一對骰子

**Gambler's Fallacy** 賭徒的謬論

一種錯誤的信念，認為某種結果在最近一連串的獨立嘗試中都未能發生，那麼它在未來就會比較有可能發生，因此一直待在某一部老虎機旁，或是對其投注大筆金額。

**Gambler's Ruin** 賭徒破產

使賭客破產或輸光所有賭金的風險。

**Gambling** 賭博

預測一項不確定的結果，並對這個結果押注金錢。

**Game Bankroll** 賭資

係指賭場持續置於賭桌上的遊戲籌碼；賭資的增加或減少是透過籌碼填補或利用信用交易，以及與玩家的交易來達成。亦稱為 "table float" 或 "inventory"。

**Games** 博奕遊戲

係指有發牌員的博奕遊戲，不包含吃角子老虎機（slot machines）。

**Gaming Board (Commission)** 博彩協會（博彩委員會）

在某些行政區，政府授權規範賭場遊戲的組織。

**Gate**

在花旗骰遊戲中，賭場的高層或員工在搖骰子之前，因為擔心有違規的情形發生而停止遊戲。

**George**

(1) 很厲害的玩家；(2) 給莊家現金的玩家；(3) 代表莊家下注的玩家。

**Get Behind the Stick**

在花旗骰遊戲中，執棒員或莊家開始工作或是開始賭局。

**Gets the Money**

係指任何可以大贏其他玩家的作弊方法。

**G. I. Marbles** 骰子

**Gimmick** 祕密裝置

指操縱或改變一場賭局的裝置。

**Give Him the Bum's Rush**

係指不顧玩家的尊嚴，將他們掃地出門。

**Give the Business**

(1) 欺騙某人；(2) 忽略某人。

**Glass House**

管理學用語，係指所有人一起審視所有的決策及行動。

**Glim**

一種作弊技巧，利用一面暗藏的小鏡子，使騙徒在莊家發牌時可以看到牌的花色。

**Glim Worker**

指利用暗藏的小鏡子，在發牌時偷看花色的撲克牌老千。

**GM　總經理**

General Manager的縮寫。

**G-Note　千元美鈔**

**Go**

發牌員之間的暗語，意指小費的金額。例如：「你昨天拿了多少小費？」（What did you go yesterday?）。

**Go for the Money　作弊**

**Good Man**

(1) 指大肥羊玩家；(2) 指詐騙高手、老千。

**Good Thing　明智的賭注**

**Goose　玩基諾遊戲的瓶子**

基諾遊戲裡用的長筒，用來收集在空氣射流中翻滾後的球。

**Go Over　點數爆掉**

在21點遊戲中，點數超過21點。又稱 "break" 或是 "bust"。

**Gorilla　算牌老千的共犯**

係指一位不會算牌的玩家接收來自於算牌老千的暗號。

**Go South With**

係指偷偷將紙牌、骰子、錢或其他東西藏在手心中，然後在趁機拿出來贏錢。

## Goulash

係指任何類似酒吧或餐廳的營業場所，在密室裡開設小型賭場。

## Grand　干元美鈔

## Grapevine　秘密情報、消息來源

組織內一種非正式的、側面的溝通，透過少數人傳遞訊息給其他人。

## Graveyard Shift　大夜班

通常從夜晚工作至凌晨。

## Gravity Model　引力模型

是一種選擇地點的方法，該方法假設比起其他競爭者，人們習慣與較靠近及較具吸引力的企業交易。

## Greek Deal　發牌詐欺小動作

表面上看似從最上面開始發牌，實際上發出的牌是底部的第二張。

## Greek Shot　控骰

在花旗骰遊戲中，控制擲出的骰子。

## Green

(1) 現金；(2) 25元美金的等值綠色籌碼。

## Green Horn

指賭博生手、不懂賭博遊戲的人。

## Green Numbers

指輪盤遊戲中，「0」及「00」的格子。

## Grief　壞運氣或困境

**Grievance Procedure** 申訴處理程序

是一種溝通的正式管道,經常存在於公司與工會之間,處理與工作相關的抱怨。

**Griffin Agent** 徵信偵探

許多賭場都會雇用偵探,此用語來自於著名的Griffin徵信社的員工,負責偵查賭場老虎機及桌上遊戲的騙徒、有嫌疑的員工以及算牌者。

**Grift** 詐騙

泛指所有以欺騙方式而非強迫方式盜取被害者財物的偷竊行為。

**Grifter** 詐騙的賭客

**Grind Houses (Joint)**

賭場為下小注的玩家提供餐飲,以引誘他們投注更多金額。

**Gross Gaming Revenue (GGR)** 賭場毛收入

賭客花費在博奕遊戲的淨支出,不包含非博奕活動的花費,例如食物和飲料、飯店住宿以及其他支出等。

**Gross Operating Profit**

稅前減去營運成本後的收益。

**Gross Revenues** 總收益

在會計學中,指總營收;針對賭場來說,則是指贏得的淨收入,亦即在優先考量相關的管銷費用之後,扣掉賭場輸掉的錢之後的收益。亦稱為 "gross gaming revenue" 及 "win"。

**Group Norms** 組織規範

在組織內部用來維持一致性以及適切行為的不成文規定;經常存在於企業體系之中。

### Group I Licensee　第一類執照

在內華達州，一種無限制的賭場執照，條件是：(1) 年賭場毛收入大於或等於400萬元；或 (2) 包含賽馬或運動彩券（sports pool）在內，每年有5,000萬以上的投注賭金。

### Group II Licensee　第二類執照

在內華達州，一種無限制的賭場執照，條件是：(1) 年賭場毛收入大於100萬但少於300萬元；或 (2) 包含賽馬或運動彩券在內，每年有1,000萬以上、5,000萬以下的投注賭金。

### Guaranteed Reservations　確保訂房

指飯店仍有空房，顧客預訂房間而飯店確定保留該房間的情況下，通常顧客會使用信用卡預付訂金以確保訂房。

### Hand

(1) 在類似21點的撲克牌遊戲中，玩家手中的牌；(2) 花旗骰遊戲中，來自出場擲某位擲手的時間總長及投擲點數。

### Handicapper

在賽馬中，決定馬匹優劣條件的工作人員。

### Handicap Room　有殘障設施的房間

在飯店是指為符合殘障人士需求而特別設計的房間。

### Handle

在輸贏結果出來之前，針對連續不同局次所押注的一連串賭金的總額。

### Handle Slamming

吃角子老虎機的一種作弊技巧，騙徒在試圖要控制捲軸圖案的組合結果時，會先拉桿然後再猛然地往上推回去。

### Hand Mucker

係指一種撲克牌的作弊行為，老千將牌藏於掌心，或是將手中的牌掉包。

### Hand Off

一種作弊技巧。莊家偷偷的將籌碼拿給假扮玩家的共犯。

### Hand Signal

玩家用手勢對莊家示意是否要另一張牌。

### Hanger

發牌員的一種作弊方法。發牌員未將紙鈔完全投入錢箱中，露出鈔票的一小角以便稍後可以重新收回；又稱"earring"。

### Hang the Flag

指因為賭場重重監控防護，老千與同伴們彼此打暗號，告訴對方應立即停止作弊。

### Hard Count　收益計算

係指利用秤重計或錢幣計算機來計算吃角子老虎機錢桶裡的硬幣及代幣的過程；由指定的計算人員在一間有監視器監控、受到保護的房間內進行，亦稱為計算小組（count team）。

### Hard-Count Room　收益計算室

一間需要安全保護的房間，用來秤量、分堆、記錄以及核對老虎機錢筒裡的硬幣。這個小房間也可被視為是賭場櫃檯的金庫。

### Hard Hand (Hard Total)　硬牌

在21點遊戲裡是指不包含A的牌，或是在牌的總點數不超過21點的情況下，A的值只能被當作一點。

### Hard Opening

當某間企業在開幕式之後，完全啟動完整的運作。

**Hard Rock**

(1) 撲克遊戲中，很棘手的玩家；(2) 拒絕借錢的賭客；(3) 很難打敗的玩家。

**Hard Way**

在花旗骰遊戲中，由成對的點數所組合而成加起來為4、6、8、10點的結果（例如兩個5組合成10點，而非一個4點、一個6點）。

**Has a Sign on His Back**

指容易被認出來的老千賭客。

**Hawking the Dice**

一位擲手坐在桌子另外一端以相反的方向看著擲骰的過程（這樣的行為是不被允許的）。

**Hay** 錢或籌碼

**Head**

(1) 指輪盤的輪狀部分轉動，並且剛好可以放在碗狀的輪盤裝置；(2) 洗手間。

**Head Count** 算人頭數

**Head On**

當一位玩家獨自留在賭桌，並與莊家對賭。

**Head to Head**

賭桌上唯一的玩家與莊家對賭。

**Heart** 勇氣、毅力或是膽識

**Heat**

(1) 在21點遊戲裡，由賭場員工所發出指稱某些玩家有算牌嫌

疑的聲明；(2) 驅使作弊機會降低的嚴密監控；(3) 老闆對發
牌員緊迫盯人、施加壓力及予以苛責。

**Heavy Hand**

手中的持牌數比應有的數量多。

**Heel**

(1) 很吝嗇的賭客；(2) 古怪的人；(3) 分開不同顏色的籌碼；
(4) 將一個有做記號的籌碼放在面向玩家的另外一個籌碼上。

**Heel Peek**

係指用拇指將最上面一張牌的內角稍微推高以便於偷瞄；也
用於賭客從牌盒發牌出去時，在亮牌前偷瞄牌的樣子。

**Heist**

一種偷天換影的技巧。將一副牌動過手腳後，就可以掌握發
大牌出來的時機。

**Hierarchy** 管理層級

在管理學中是指管理階層的權力劃分。

**Hierarchy of Effect Model** 效果層級模式

消費者對行銷決策的反應，引導他們經歷知覺、知道、喜
歡、偏好、確定至購買各個階段的心理歷程。

**High / Low** 高低注

在花旗骰遊戲中，一次押注在2點和12點上。

**High-Low Pickup**

21點遊戲的作弊方式，指依照高低注交替的順序收集棄牌。

**High-Low Splitters**

一對點數錯誤的骰子，一個上面只有1、2、3點，另一個只有
4、5、6點；在花旗骰遊戲中，莊家以此贏取賭全把的玩家。

**High Roller (High Stakes Gambler)　豪賭客**

任何有能力、且願意在一個週末就花費5,000美元以上賭博的
玩家（預估全世界約有35,000位豪賭客）。

**Hipster**

指精通機率以及百分比的算法，或是熟悉詐賭以及詐賭工具
的人。

**Hit　叫牌、要牌**

在21點遊戲中跟莊家要另一張牌。

**Hit and Run　贏後快閃**

**Hit It**

得到想要的號碼跟點數。

**Hits　命中**

骰子精準地落在有利於骰手的點數。

**Hit the Boards**

(1) 離開或啓程的意思；(2) 在花旗骰遊戲中，擲棒員詢問骰
手以確認是否要靠著圍欄擲骰。

**Hitting Hand**

係指手中已經握有總和為11點或是少於11點的兩張牌，需要
再多要一張或多張牌即可達到21點。

**Hold　玩家手中剩下的錢**

指玩家將玩剩下的籌碼或代幣換回現金後，剩下的總數。

**Hold Check**

玩家付給賭場的支票，通常都是過一段時間才能兌現的，此
時賭場可能會先將借據退還玩家，而支票便成為可被賭場接
受的結餘。

**Holdout**

一種作弊技巧，將未參與遊戲的牌在稍後與手中的牌對調。

**Holdout Artist**

一個賭徒或騙徒在跟同伴計算點數或均分贏得的錢時，聲稱自己分到的金額較少，以便於侵吞短少的部分。

**Holdout Man**

撲克老千精於將牌藏於掌心偷偷帶走，然後在適當時機再將掌心裡有用處的牌應用於賭局。

**Holdout Shoe**

指被動過手腳的21點發牌靴可發出自己想要的好牌。

**Holdout Table**

指賭桌精心改裝後，可用來藏牌，等到老千需要那張牌時，再順勢拿出來贏錢。

**Hold Percentage**

賭場用百分比來表示贏得的錢，或是換算成籌碼的賒帳總額。

**Hole Card**

(1) 點數朝下的牌，或是21點遊戲或撲克遊戲裡被隱藏的牌；
(2) 21點遊戲裡，莊家最底部的牌，通常點數朝下。

**Hole Card Play**

在21點遊戲中，騙徒試圖偷瞄莊家底牌的作弊方式。

**Hook**

在運動賽事中將賭注押在打破平局的關鍵得分上，例如：「我靠突擊者隊的一記得分球贏得賭局。」（I've got the Raiders by a hook.）

**Hooked** 輸錢

## Hop

一種作弊的方法，當玩家切完牌後，牌仍回到原本切牌前的順序。

## Hop Bet

在花旗骰遊戲中，一把決定輸贏的押注可能會在某特定組合點數的任何時間出現，有成對點數的賠率是31:1，而雙向組合的賠率則是15:1。這些都在遊戲監督員面前下注。

## Hopper

吃角子老虎機的錢槽，玩家若是贏了，槽裡的錢就會掉出來給玩家。

## Hopper Fill Slip　錢槽的記錄卡

指工作人員補充吃角子老虎機的錢時，每次補充的時間跟金額都要清楚載明，並且要加上工作人員自己的簽名，證實在何時何地多少數目被補充進去。

## Horizon　訂房期限

在飯店是指未來接受訂房的期限。

## Horizontal Integration　水平式整合市場

列示出市場中的多種選擇，譬如購買或設立中型連鎖飯店，或是全套房式、經濟型的連鎖飯店，公司就可列示出各種類型價位的不同選擇。

## Hospitality Operations　款待服務

主要為人提供寄宿、膳宿、交通和其他接待服務，讓人們有賓至如歸的感覺。

## Host

確認豪賭客或貴賓是否對賭場及其服務感到滿意的賭場員工；同時他們也處理行銷、宣傳以及特殊活動的邀請等等。

**Hot**

(1) 在花旗骰遊戲中，結果出現押注點數的次數比錯過的次數還多；(2) 指撲克遊戲中，發牌結果對玩家較有利的情況。

**Hot Deck**

指對玩家比較有利的牌局。

**Hot Number**

比其他號碼更容易中獎的號碼。

**Hot Player**

手氣正好的玩家。

**Hot Score**

指詐賭所獲取的利潤，並遭到受害者的據理力爭。

**Hot Seat Game**

指在一場撲克牌遊戲裡，除了一位不疑有他的受害者，其他玩家通通是詐騙集團的一份子。

**House**

指賭場、賭場員工、賭場的基金或是莊家。

**House Advantage (Percentage)　賭場優勢**

係指賭場透過操縱遊戲規則以確保利益的方式，取得數學上的贏注優勢。

**House Dealer　贏的莊家**

**House Limit**

賭場或飯店所設的信用額度。

**House Numbers**

輪盤遊戲裡下等額注時，「0」跟「00」可讓賭場獲利。

**Hub**

(1) 在電腦上，係指資訊被傳送出去之前先集中處理的地方；
(2) 在運輸系統上，係指所有的交通工具離開及返回的總站。

**Human Capital** 人力資本

係指某一領域的員工所具有的專業技能與知識，這些技能與
知識源自正規的教育以及在職訓練。

**Human Resources** 人力資源部門

專注於組織用人的部門。

**Human Resources Information System (HRIS)** 人力資源資訊
　系統

一種整合的電腦系統設計，用以提供人事決策所需的相關資
訊。

**Hunch Player** 衝動型賭客

對遊戲懂的不多，卻衝動下注的賭客。

**Hustler** 騙子

**Hustling**

跟人要禮物和小費的行為。

**Hypothesis** 假設

係指在某項研究問題裡，表達自變數與因變數之間所存在關
係的暫時性答案。

**Hypster**

專門欺騙出納人員的騙子。

**Ice** 保護費

**Iceman** 收錢的人

替人強索保護費或索債的人。

**IGT** 國際博奕科技公司

International Gaming Technologies公司的縮寫。

**Image** 公司形象

係指消費者對業者正面或是負面的印象。

**Impair**

在輪盤遊戲中，將賭注押在奇數。

**In**

玩家在賭桌上用以交換籌碼的金額，亦稱為"Buy-In"。

**In Balance** 損益平衡

會計學用語，用以形容借貸總額相同的情況。

**Incentives** 獎勵

管理學中，用來鼓勵及償付員工的努力表現超乎預期之報酬。

**Incentive Travel** 獎勵旅遊

係指員工因傑出表現而獲得獎勵性質的套裝旅遊行程。

**Incentive Travel Planners** 獎勵旅遊企劃人員

專門為贊助企業設計獎勵旅遊套裝組合行程的旅行業者。

**Income** 收入

指個人或是公司的薪資、利息、分紅以及其他收入所累積起來的總額。

**Income Statement　損益表**

記載某特定時間內公司所有業績的財務報表。

**Independent Agent　掮客**

此種人非賭場的員工,但其工作是帶賭客去賭場賭博再跟賭
場收取佣金,佣金算法可能是抽賭客輸錢的百分比或是以賭
客的人頭計算。

**Independent Variable　自變數**

被假設用來解釋因變數變動程度的變數。

**Index　牌值**

玩家的牌上面,位於左上方及右下方標示該牌數值的數字。

**Indian Dice　印地安骰子遊戲**

為一種使用五顆骰子的傳統美國印地安人的吧台遊戲,歸類
於印地安博彩遊戲分類裡的第一類博彩遊戲;每位玩家可擲
三次骰子以得出最有可能的點數;沒有任何直注(straights)
且1點是萬能注(wild)。

**Indian Gaming　印地安式投注**

在美國印地安保留區,該用語是指押注在不確定的結果上。

**Indian Gaming Regulatory Act (IGRA)　印地安博彩管制法案**

1988年的聯邦法規,針對美國印地安原住民的博彩遊戲制
訂法規及三種等級(參考第一類、第二類及第三類博彩遊
戲)。

**Indicator　輪盤指針**

指在大六輪(big six wheel)上,指著贏的數字的錘針。

**Industry　產業**

係指生產相同產品與服務的公司或企業的類別。

## Inflation 通貨膨脹

係指貨幣與銀行存款數量的增加,導致全面物價水準的持續
上漲。

## Information Overload 資訊超載

指過多的資訊,通常指資訊系統及其使用者收集以及傳送過
多或是不必要的資訊給客戶及員工。

## Initial Fill 硬幣初始填充

指一部新的吃角子老虎機被置放於賭場樓層時,某筆預定金
額的硬幣被放入錢槽裡;亦即每台老虎機的硬幣最初被放入
的動作;在賭場的帳冊裡被記錄為「其他資產」,是屬於不
可減免的支出。

## Innovation 創新

在商業上是指新技術的發明及獲得。

## Innovator

(1) 在管理學是指富有創意、從新的觀點處理問題的人;(2)
在行銷學是指最先嘗試新產品的人。

## In Prison (en prison) 保留注

在歐洲式的輪盤遊戲裡,當球掉到零時,等額投注的賠率有
兩種方式:贏部分的錢和暫時保留,假使玩家選擇暫時保
留,則視下一輪開出的結果而論,玩家贏的話就打平,否則
就算輸。

## Inputs

輸入資訊系統裡的原始數據。

## Inside

指博奕遊戲中,賭場所持的立場。

**Inside Man** 帳房

係指掌管帳冊或財務的賭場員工。

**Inside Straight** 缺裡張順子

撲克牌遊戲中，手中的牌還差一張中間的牌即可完成順牌。

**Inside Ticket** 基諾彩券

係指一種能夠顯示玩家的選擇以及指定投注金額的基諾彩券；賭場會保留這張彩券。

**Inside Work** 任何騙術

**Instrumental Conditioning** 工具性制約（操作制約）

係指一種學習理論，將行為視為某種刺激的反應，因為該刺激產生了預期的強化效果。例如，莎莉在走道盡頭看見一台吃角子老虎機，拉下拉桿，贏得了10塊錢，下一次莎莉再看見吃角子老虎機時，她很可能會再試一次，因為上次她贏得了10塊錢的報償。

**Insurance** 保險注

21點遊戲中，當發牌員面牌為Ace時，若底牌為10點，玩家此時買保險的賠率是1賠2。

**Insurance Counter** 精於計算買保險注的玩家

玩家使用特殊算牌方法，最適用於買保險注的時候。他經常對另一位不同賭局的算牌者示意正確的買保險玩法。

**Insurance Line** 押保險注的區塊

在21點遊戲的賭桌上，押買保險注的區塊。

**Interdependency** 相依性

係指組織內某部分的變動會影響組織的所有其他部分。

**Intermodal Transportation** 複合式聯運

利用各種運輸模式的組合,取其個別優點來達到運送的目的,例如使用飛機然後再用接駁公車接送客人到賭場。

**Internal Audit** 內部審計

係指公司內部員工所做的財務分析。

**Internal Customer** 內部顧客

係指公司內部互相依賴及提供服務的人員或單位。

**Internal Environment** 內部環境

係指公司內部受其控制的有形和無形因素。

**Internal Organizational Forces** 內部組織影響力

公司內部的因素,包含可能影響管理決策的人事、公司結構、政策、資源及關係。

**In the Chips** 有很多錢

**In the Clear** 沒有負債

**In the Red**

(1) 欠債;(2) 輸錢。

**Intrinsic Rewards** 內在報酬

基於對工作、成就與自尊的滿足,從內心衍生的自我報償。

**Jackpot** 中大獎

吃角子老虎機的最大獎。

**Jackpot Light-Up Board** 中獎發光板

一種懸掛在吃角子老虎機遊戲區或是賭博區的電子顯示器看板;在中大獎的時候會發光並發出響聲。

## Jackpot Payout 彩金支付

係指累積獎金,或一部分的獎金是直接由老虎機員工(slot employees)支付給玩家,而不是由機器的錢槽所支付。亦可稱為 "hand pay"。

## Jackpot Payout Slip 彩金給付單

係指賭場員工付給贏家、記載著中獎金額的彩金單;包含員工在明細上的簽名、付給玩家的彩金金額、機器編號以及位置、中獎組合和日期。

## Jai Alai 回力球

一種類似手球的運動,需兩人或兩人以上一起玩,包括一顆回力球和一個用來接球以及對著牆猛力投擲的球籃,通常由柳枝條編織而成。

## Jeton 代幣或是法式籌碼

## Jimbroni 反應慢的莊家

## Jit 五分錢

## Job Description 工作說明書

針對某項特定工作分配的基本任務、職權與責任的概述。

## Job Shadowing 工作見習

某人在某特定領域工作,但同時也接受其他專長的訓練。

## Job Specification 職務規範

為使某人能達到令人滿意的工作任務的執行效果,所需要的學識、技術以及能力上的資格要求。

## Jog

一種作弊的技巧,指某張撲克牌從一副牌中稍微突出以當做記號;用於非法洗牌或切牌的時候。

**Johnson Act**　詹森法案

在1950年，聯邦政府立法通過廢除任何吃角子老虎機的設置。

**Joint**　賭場

**Joint Bank**　合股彩金玩法

指兩個玩家結合他們各自的資源，一同下注，輸贏均分。

**Joint Venture**　合資企業

母公司和組織或公司之間的夥伴關係，籌資及管理共同擁有的公司；常見於印地安原住民的賭場。

**Joker**　鬼牌

係指一副52張的撲克牌以外的小丑牌，通常被作為可代表任何點數的萬能牌使用。

**Jug**　監牢

**Juice**

(1) 權力、影響力、認識對的人；(2) 百家樂遊戲中的抽頭；(3) 電力；(4) 讓事情大功告成的影響力；(5)賭博業者的佣金。

**Juice Deck**

係指一副做了記號、而該記號簡直讓未受過訓練的人無法察覺的牌；但騙徒能夠遠至十呎之外輕易的看出記號。

**Juice Joint**

一種作弊方法，利用電子儀器來控制輪盤遊戲的轉輪或是骰子遊戲。

**Junior Jackpot Ticket Bingo**

係指用來償付小額彩金的票券。

### Junket 招待旅遊
係指一種賭場專為貴賓提供的免費賭場行程，這些貴賓被期待會參與某種程度的賭場活動。

### Junket Representative 團頭、招待旅遊之代表
負責規劃招待旅遊的個人；可能是賭場的員工或捎客。

### Keno 基諾遊戲
一種類似樂透的賭場遊戲。玩家選愈多號碼，中獎機率愈高。

### Keno Runner 基諾服務員
專賣基諾票券的售票員，以及在販賣處外幫客戶兌換獎金的人。

### Key Employee 重要員工
係指領有賭場執照的主管、員工或仲介人員，他可能對遊戲的運作具有重大的影響力。

### Kibitzer 好事者
係指經常好管閒事、愛說風涼話的旁觀者。

### Kick Back
(1) 將作弊騙得的部分或是所有的分數退回，以免惹來抱怨；
(2) 為確保之後的生意，採用退還玩家部分損失的行銷手法。

### Kill (a Number)
在擲骰子時，控制骰子，讓想要中的號碼順利擲出。

### King Kong
發牌員的專業術語，指下很多注給發牌員的玩家（下注給發牌員等於是給小費）。

**Kitty　全贏**

一大筆彩金（全部或是部分）歸於玩家的某一把或某一輪的
投注。

**Knock (a Mark)　防止玩家被騙**

係指在一場騙局或詐賭遊戲裡，局外人說服可能的受害者，
提醒他們別上當。

**Knock Out　贏光玩家的錢**

賭場裡一種作弊的用語，係指莊家贏光了玩家所有的錢，例
如：「我贏光那位紐約賭客的錢。」（I knocked out the guy
from New York.）

**Labor Cost Percentage　勞動成本百分比**

除了這個詞是指勞動外，其與食品成本百分比類似；公式
是：勞動成本（labor costs）除以淨銷售總額（net sales）
後，再換算成百分比。

**Labor Force (or Supply)　勞動力**

係指可以獲得之受過訓練且有意願填補職位空缺的員工。

**Labor Intensive　勞力密集**

大量依賴人力來達到顧客的需求。

**Lace**

在百家樂遊戲中，指洗完牌後，將牌順序弄亂的技巧。

**Ladder Man　坐高椅盯梢的人**

係指坐在高腳椅或高台上觀察監督遊戲進行的賭場員工。

**Lammer**

(1) 用來顯示籌碼面額的小碟片；(2) 表示使用信用之意；(3) 逃亡者，通常是為了規避法律責任。

**Lammer Button  用借據換籌碼**

與籌碼的押注類似；在玩家完成借據的填寫後，根據玩家的信用，指定置於桌上代替籌碼的借據的押注金額。亦稱為 "marker button"。

**LAN  區域網路**

local area network的縮寫。

**Land-Based Casino  陸上賭場**

指建在陸地上而非水上的賭場。

**Larceny**

有作弊傾向。係指會充分利用時機作弊的傾向。

**Las Vegas Strip  賭城大道**

在美國內華達州，拉斯維加斯最大的賭博區域裡，一條稱為拉斯維加斯大道的道路。

**Late Bet  遲注**

在輪盤遊戲裡，在莊家已喊停止下注之後仍然置放的賭注。

**Law of Demand  需求法則**

係指消費者通常在產品價格低的時候，比起產品價格高的時候會購入更多的理論。

**Lay and Pay**

將玩家的牌翻面或是拿走賭金後，一次把用過的牌全收掉的方法。例如：「大部分的賭場都是秀完牌後，一次收走籌碼。」（Most of the joints are lay and pay.）

**Lay Bet** 置注

在花旗骰遊戲裡，押注7點會先於某個點數之前出現；莊家收取贏的賠率作為佣金。

**Lay Down** 賭注

**Layoff** 兩面下注

為了降低某一特殊賽事裡，賭注一面倒的風險，把賭注分攤至另一場賽馬或運動賽事。

**Layout**

(1) 覆蓋21點或輪盤遊戲賭桌的毛氈，包含了各個投注區域的命名，通常呈現綠色，有時候是紅色，很少是藍色，而印在上面的字為白色；(2) 室內設計。

**Leader Pricing** 策略性促銷價

某種形式的促銷價，在某一指定時段提供比成本還低的價位販售一項或一項以上的服務或商品。

**Leadership** 領導能力

在管理學中，係指由對他人行為的影響力、個人，以及帶領大家成功達到目標的團體所構成的活動力。

**Leads** 潛在客戶

**Leak** 作弊露餡

未能完全掩飾作弊行徑，例如藏在手心的牌從指縫露出來。

**Lean Environment** 精簡環境

一個顧客不需要處理很多資訊的服務場合、環境或是服務媒介；用於顧客普遍對環境不太熟悉的情況。

**Legal Tie**

(1) 在21點遊戲裡，當莊家點數與玩家點數相同的時候；(2) 在撲克遊戲中，當兩位玩家手中的牌一樣大的時候。

**Legit Game** 誠實的比賽

**Le Grand**
在百家樂遊戲中，當兩張牌的總和為9的時候。

**Let It Ride** 任逍遙
賭贏之後，包含原先的賭注以及贏得的賭金再次押注。

**Levels** 未做假的賭具
係指任何未做假的賭博設施，特別是骰子。

**Leverage** 槓桿作用
一種財務觀念，比較內部與外部債權人所提供的資金比率。

**Liabilities** 負債
財金用語，係指公司所欠的債。

**Liberty Bell** 最早的吃角子老虎機
係指1895年在舊金山由查爾斯·菲（Charles Fey）所發明的
第一台吃角子老虎機，他是一位29歲的技師，同時也是美國
第一位吃角子老虎機操作員。

**Licensee** 持照人
指獲得有效賭博執照的人。

**Lid** 蓋子
係指賭桌上置於拖盤或是籌碼架上的上鎖的蓋子。

**Life Cycle** 產品生命週期
係指一項產品在某特定市場裡的生命週期，包含導入期、成
長期、成熟期和衰退期四個階段。

**Lifestyles** 生活方式
指一般消費者或是家庭生活及消磨時間和金錢的方式。

**Light**

(1) 任何允許騙徒在發牌員發牌時，偷瞄紙牌的儀器，同 glim；(2) 不足的數量；(3) 虛弱。

**Light Bet**　小注

係指少於賭局最低限額的賭注。

**Light Work**　作弊的牌

以非常細的線做記號的作弊用牌。

**Limit**　限額

指賭注的最高及最低限額。

**Limited Stakes Gaming**　限制賭金的博奕遊戲

係指一種不限任何遊戲，最多只能投注5元美金的遊戲。

**Limit Play**　限注

每局的押注金額或是籌碼都必須依照該賭桌的限制。

**Line**　玩家的信用額度

指玩家在賭場裡的信用額度。

**Linear Programming**　線性規劃

係指一種為了決策者所設計、受到限制因素所支配的數學輔助工具，當該決策者希望將某些渴望的目標極大化，或是將某些不願意的結果極小化的時候。

**Line Bet**

(1) 輪盤遊戲中，押兩排三個號碼，總共是六個號碼，賠率是1賠5；(2) 在花旗骰遊戲中，指下過關線注。

**Line Bus**　賭場線公車

在賭場之間，由運輸業者規劃的付費公車系統。

## Line Work

在動過手腳的撲克牌背面，加上額外的小點、花樣或是線條，讓老千可以讀牌。

## Liquidity Ratios　流動資產比率

指一間公司償債能力的財務比率。

## Live One

有帶錢的玩家。

## Load

在花旗骰遊戲中，一種作弊的方式，加重骰子的重量來改變擲骰的結果。

## Loader

係指發牌時不慎秀出底牌的粗心莊家。

## Location Play　記牌作弊

指作弊者將牌的順序都記起來，在遊戲進行中，當其中一張牌出現的時候，他就能夠預測接下來是哪張牌。

## Locked Up

係指當某位發牌員必須主持一場賭局的時間超過正常時間，且中途沒有休息的情況。

## Lock Up　上鎖

將錢安全地存放在小費箱或架上。

## Locus of Control　控制觀

一個組織理論的用詞，是指一種人格屬性，用來衡量人們相信自己能夠主宰命運的程度。

## Long Bet

超過賭桌上限的賭金。

**Long Green**　現金；紙鈔

**Looking for Action**
尋找博奕遊戲的賭客。

**Lookout**　視察員
指擔任樓層或賭局觀察員的賭場員工，經由監督確保賭場營
運順利進行。

**Loose**
(1) 在吃角子老虎機中一種高償還率的單位；(2) 係指一個人
的道德標準很低，或是指性關係雜亂的人。

**Lottery**　彩券
在博奕遊戲中是指從彩池隨機抽籤，通常是從已售出的彩券
中抽出。

**Low Belly Strippers**　刻有暗號的撲克牌
係指被做記號的紙牌，點數較高之撲克牌（如 J、Q、K、A）
的邊緣呈現凹曲狀態，使騙徒得以辨識牌的點數。

**Low Roller**　下小注的玩家
形容只押1元或2元賭注的玩家；又稱 "grinds"、"suckers"
或 "tinhorns"。

**Luck**　運氣
(1) 無法解釋的事件；(2) 任何不是因為技術、統計學或科學
而發生的事。

**Lugger**　賭客接送人員
接送賭客去賭博的人。

**Luminous Readers**　發光的閱讀器
一種撲克牌遊戲的作弊手段，在牌的背面置放一種物體，只
有透過特殊的著色眼鏡才能看見。

**Machiavellianism** 馬基維利主義；權謀主義

用以測量一個人務實、保持理智的程度,以及相信結果能夠
證明其手段的正當性。

**Machine (Holdout Machine)** 藏牌裝置

一種穿戴於胸前的機械裝置,藉以偷偷保留某些牌,以便稍
後派上用場。

**Machine Fill** 補充老虎機的代幣

係指將硬幣或代幣,從代幣兌換亭或賭場櫃檯移轉至錢槽硬
幣短少的吃角子老虎機。

**Magnet** 作弊磁鐵

在作弊時,某人將一塊磁鐵置於老式吃角子老虎機的側邊,
使內部的轉軸停在中獎的組合並掉出中獎硬幣,結束後再將
磁鐵拔掉。

**Mallard** 百元美鈔

**Managed Services** 外包服務

將服務外包給專業的管理顧問公司。

**Management** 經營管理

藉由效率化整合及資源整合達到理想的目標。

**Management Contract** 管理契約

一種由公司擁有者/經營者與專業管理公司之間所締結的合
約,其中擁有者/經營者通常保留公司的財務及法律上的義
務責任,而管理公司則收取經營運作該公司的管理費和/或
部分比例的佣金。

**Management Functions** 管理職責

管理部門的主要職務，包含規劃、組織、領導以及控制。

**Management Information System (MIS)** 管理資訊系統

一種有系統的方式，提供與內、外部運作相關的過去、現在及預測的資訊，幫助決策者做決定。

**Manager** 經理

組織裡負責運作管理職務的人，包含規劃、組織、領導及控制，協調各部門運作以引導組織往理想的目標邁進。

**Man Upstairs**

(1) 賭場裡對管理高層的稱呼；(2) 賭場裡透過天花板監視器負責監督的員工。

**Mark** 老千的目標

泛指賭場裡老千盯上之目標。

**Marker** 借據

泛指賭場借條或提供給玩家之額外信用額度。

**Marker Card** 記錄卡

係指放置於牌堆或發牌器裡用以表示賭局結束的紙卡。

**Marker Down** 借款償清

賭場管理人員溝通術語，意指借款已償還。

**Marker Puck** 標記圓盤

在花旗骰遊戲中，一個直徑長約三英吋的碟型物體；一面是黑色寫著"OFF"，另一面則是白色寫著"ON"。

**Marker System** 借貸管理系統

一種借貸管理系統，可讓賭場管理借出與償還之借據。

**Marketing Mix** 行銷組合

一種由行銷者所控制的市場變量組合；包括定價、產品、通路及推廣。

**Market Niche** 市場利基

通常係指一小部分的專門市場，有時亦稱為市場區隔（segment）。

**Market Segment** 市場區隔

係指因某些特質相同而具有特定服務需求的一群人。

**Market Share** 市場占有率

(1) 係指某一家公司的銷售額與整體產業銷售額的比例關係；
(2) 一家或數家公司營業額占整體市場的比率。

**Mark Off** 分堆籌碼

發牌員將籌碼分堆成適合的高度，方便樓管人員於遠距離即可快速並正確地計算籌碼數量。

**Martingale** 加倍下注

在輪盤遊戲中，一種加倍下注的玩法。

**Mason** 小氣玩家

**Master Game Report** 賭局報表

通常是由電腦所產生的一種報表，用以總結每張賭桌的資訊並決定賭桌的輸贏；亦稱為 "stiff sheet"，表中列示從錢箱領出的現金及籌碼金額，以及籌碼填補、信用額度和借貸的交易記錄。

**Match Up** 仿真骰子

放置或製作一對偽造的骰子，使外觀看起來與遊戲裡的骰子完全相同。

**Maximum** 最高下注限額

賭場規範每把及每位玩家最大的下注限額。

**Mean** 平均數

(1) 險惡的人；(2) 統計學上的平均數，同average。

**Mechanic** 高明的發牌員

意指賭場內善於詐欺或操作撲克牌的發牌員。

**Mechanical Games** 機械式遊戲

指不太需要技巧的遊戲，例如吃角子老虎機或拉拉卡（pull-tabs）。

**Mechanic's Grip** 技工握法

一種握牌的方法，左手或右手皆可，三根手指捲曲握住牌的長邊，食指則握住離身體較遠的短邊。

**Mechanistic Organization** 機械式組織

係指缺乏彈性，並因此抗拒改變的組織。

**Median** 中位數

在數學中，係指一連串由小到大依序排列的數列中的最中間那一個數字。

**Mega-Resorts** 綜合型度假中心

係指一種設備齊全的度假村，至少包含旅館、餐廳、游泳池、網球場以及其他便利設施。

**Memphis Dominoes** 孟菲斯式骨牌

骰子的一種。

**Mentor** 指導員

係指支持、支援或指導另一位層級較低的員工的人。

**Meter　計量儀表**

一種裝置於吃角子老虎機上的電子儀器，用來記錄放入機器裡的硬幣數量、支付的硬幣數量，以及掉進錢筒的硬幣數量（電子式的老虎機同樣也有安裝記錄這些資料的儀表）。

**Mexican Standoff　墨西哥式平局**

係指一場無輸贏的賭局。

**Michigan Bankroll　密西根式的一卷紙鈔**

係指在一大卷1美元的紙鈔外面，裹以一張大面額的鈔票，試圖使玩家誤以為得到較多的金額。

**Mini-Baccarat　小型百家樂**

一種在較小型的、21點式的賭桌上進行的百家樂遊戲，由一名莊家負責發所有的牌，而不是將發牌器由玩家傳給玩家；最低下注限額通常比百家樂為低。

**Minimum　最低下注限額**

賭桌上規定之每把最低下注額。

**Minus Count　負向數牌**

以累積式負向數牌的方式使玩家的優勢降低。

**Miss a Pass　錯失過關的點數**

在花旗骰遊戲中，未能投擲出過關點數，如4、5、6、8、9、10點。

**Misses　刁鑽的骰子**

與擲手作對的刁鑽骰子。

**Mission　任務**

領導整個組織的基本目標說明及書面聲明；透過這些任務說明傳遞予他人。

**Missout** 擲骰失敗

在花旗骰遊戲中未能擲出贏家點數。

**Misspots** 點數錯誤的骰子

其中某些點數重複出現在不同的面,而某些點數則完全不曾出現。

**Mitt** 一手牌

在賭桌上之一手牌。

**Mitting In** 找尋犧牲者

於牌局遊戲中找尋生手作為犧牲者,透過作弊或出千手段贏取犧牲者的錢。

**Mitt Man** 藏牌老千

指一位善於將牌藏於掌心,並與遊戲中的牌互相掉包的老千。

**Mixed Stack** 混合式籌碼

一疊混合各式面額及花色的籌碼。

**Mode** 模式

一種主要趨勢的測量單位,係指資料中最常發生的觀測值領域。

**Mode of Transportation** 運輸模式

可供選擇的運輸工具種類,例如飛機、巴士、船、汽車等。

**Modified American Plan (MAP)** 修正式美式計價方式

包含住宿及一日兩餐(通常是早餐及晚餐)的收費方式。

**Moment of Truth** 真實時刻

指顧客與服務人員直接接觸,對服務品質產生觀感的時刻。

**Money Play** 現金賭注

當客戶以現金押注時,立即告知樓管人員。

**Money Poker** 金錢撲克

一種以美元紙鈔賭注的猜謎遊戲，亦稱為"liar poker"。

**Money Switch** 鈔票掩護換骰

指老千利用手中之投注鈔票為掩護，調換骰子的一種行為。

**Money Wheel** 金錢輪盤

係指輪盤遊戲的大六輪。

**Monitor** 賭場監視螢幕

為安全監視系統的一部分，透過裝置於賭場天花板之監視器，播放賭場現場狀況。

**Monkey**

(1) 係指人頭牌；(2) 易上當的人。

**Monopolistic Competition** 壟斷性競爭

在經濟學上，係指數目眾多的廠商提供的商品類似但卻無法完全替代的一種市場結構。

**Morning Line** 早晨賽經

賽評人於早晨時刻，針對下午舉辦的賽馬或賽狗遊戲，估測下午的賽事結果。

**Motivation** 動機

所有具激勵作用的影響力的總稱，包含內在與外在，在某種程度上影響了人類的某些行為。

**Mouthpiece** 律師

**Move** 耍詐

意指老千利用巧妙之手法行使騙術。

**Muck** 偷天換日

一種作弊方法，騙徒將一張或全部遊戲所使用的牌與藏於手心裡的牌互換。

**Mucker**

(1) 使用掌心藏牌以及換牌技巧的老千；(2) 在輪盤遊戲中，
負責賠換或收取籌碼的第二位發牌員。

**Mug Punter** 賭場生手

泛指連基本賭檯賠率跟機率都不知道的賭客。

**Multidimensional Scaling** 多元尺度法

一種統計方法，收集某種習慣裡幾種不同屬性的態度數據，
以產生單一的整體評等。

**Multiple Action Blackjack** 多手下注21點

21點遊戲的一種，賭客在同一局一次玩三手牌，並押三把賭注。

**Multiple Decks** 多副撲克

在21點遊戲中，使用兩副或兩副以上的牌。

**Multiple Regression** 多元迴歸分析

一種統計學分析方法，用以分析一項等距變數與二項或兩項
以上的等距變數、次序變數或名義變數之間的關係。

**Multiple Slot Machine** 一次多注吃角子老虎機

允許玩家一次可投注一至八個硬幣的吃角子老虎機，並以多
種方式付款給贏家。

**Multiplier** 乘數效應

在區域經濟裡，表示一項因變數（國民生產毛額、貨幣供給
量、旅客旅遊支出）隨著每單位外變數，如政府支出、稅
率、興建賭場的變化，產生變動的情況。

**Mystery Shopper** 神秘客戶

由賭場雇用或場內員工喬裝而成的客戶，有條不紊地對賭場
服務及服務方式作抽樣調查，觀察各項客戶服務的運作，然
後呈上一份報告給管理階層參考。

**Nai** 發覺作弊

於賭場中發現某人作弊。

**Nail Work** 指甲作弊法

為作弊方法之一,利用拇指或指甲於牌的邊緣做記號,當作過記號之牌發出時,在桌子另一端的同夥便可查知。

**Name Credit System** 姓名借貸系統

透過此系統賭場可於場內簽發借條或賭金予玩家,但不允許贖回。

**National Center for Responsible Gaming (NCRG)** 美國國家負責任博彩研究中心

由博彩娛樂產業所創立的研究教育基金會,為研究賭博成癮問題提供資金。

**National Gambling Impact and Policy Commission Act** 美國博奕影響及政策委員會

由九名聯邦委員組成;處理美國境內各式各樣因賭博所衍生出之問題。

**National Indian Gaming Association (NIGA)** 美國印第安博彩協會

代表施行博彩遊戲的美國原住民部落;設址於華盛頓特區。

**National Restaurant Association (NRA)** 美國國家餐館協會

此協會代表美國餐飲業者以及餐飲產業。

**Native American** 美國原住民

泛指於歐洲人抵達前,居住在美國之原住民。

**Natural**

(1) 在21點遊戲中，兩張牌形成21點；(2) 在花旗骰遊戲中，擲出7點或11點；(3) 意指在百家樂遊戲中，兩張牌形成8點或9點。

**Necktying**

一種作弊的手法，莊家把牌的前端往上傾斜以掩藏第二張發出的牌。

**Needs** 需求

一個人生理及心理上之需求。

**Negative Swing** 負向轉變

係指即使擁有數學上的優勢卻仍輸錢的那段時間。

**Negotiation** 談判

係指兩方或多方勢力在交換貨物或服務時，企圖對一個合理的交換價格達成協議的過程。

**Neighbors** 比鄰的號碼

在輪盤遊戲裡，轉輪上毗連的號碼。

**Nepotism** 任人唯親

係指雇用某人自己的親屬在同一間公司工作的決定。

**Net Cash Receipts** 淨現金收款

係指將收銀機抽屜內的現金及支票總金額，扣除最初的現金賭資金額。

**Net Investment** 投資淨額

係指投資總額扣除資本財的折舊。

**Net Loss** 淨損失

係指總收益扣除總支出（含稅）之後，得到負的結果。

**Net Profit　淨利**
係指總收益扣除營運支出。

**Networking　網絡**
(1) 透過電腦的連結與其他人溝通；(2) 人們遇見同業裡的其他人並互相幫助。

**Net Worth　淨值**
總資產扣除總負債。

**New Product Development Process　新產品研發過程**
係指評估、研發及開始製造新產品的過程。

**New York Craps　紐約式花旗骰遊戲**
一種大多出現在美國東岸的花旗骰遊戲，賭客押注在4、5、6、8、9、10點的時候，需支付5%的佣金。

**Niche　利基**
係指一個產品或組織所具有的獨特形勢，能夠從眾多競爭對手中脫穎而出（例如在飯店新增一座遊樂園，相較於其他的競爭對手，該飯店即擁有「利基」）。

**Nickel　5元籌碼**
美元5元的等值籌碼。

**Night Audit　夜間審計**
在會計學上，係指每天例行性核對客戶帳戶與收益中心的交易資訊是否相同。

**Night Auditor　夜間審計師**
在飯店裡負責夜間核對、檢視、稽核前台作業會計記錄與旅館財務資訊的人。

**Night Shift** 夜班

通常是指賭場裡從晚間11點到早上7點的班別。

**Ninety Days** 九十日

在花旗骰遊戲中，出現9的點數。

**No Brainer** 簡單的決定

一句俚語，形容某項決定是如此的簡單，以致於不需要經過思考就可以做出正確的判斷。

**No Dice** 無效搖骰

在花旗骰遊戲中，係指搖骰結果不被認可（通常是因為骰子未碰觸到牆壁或未筆直落地）。

**Noir** 賭黑色數字

在輪盤遊戲中，係指開出的數字為黑色的賭注。

**Noise** 噪音

係指在溝通過程中，阻礙訊息傳遞的任何干擾。

**Nominal Scale** 名義尺度

在設計一項研究調查時，測量工具為了辨識方便，將答案以數字編碼（例如以「1」代表男性、以「2」代表女性來分辨性別）。

**Nonaffiliate Reservation Network** 中央訂位系統

係指連結各獨立單位的中央訂位系統。

**Nonautomated** 非自動化的

係指前台記錄系統只透過手寫方式儲存。

**Nonguaranteed Reservation** 無保證訂房

係指飯店同意保留某間房至某一特定時間，但假使顧客在該期限內未出現則不收取任何費用。

**Nonguest Account** 非散客帳戶

用來追蹤使用飯店設施的機構團體之金融帳戶。

**Nonguest Folio** 非散客交易帳單

飯店給予優待價格的機構團體或旅遊業者的交易帳單。

**Nonmonetary Compensation** 非金錢性補償

除了金錢以外的補償，例如旅遊、獎賞或是表揚等等。

**Nonprice Competition** 非價格性競爭

一種競爭策略，當每家廠商的產品價格都固定時，便必須利
用其他因素例如廣告或產品差異，來作為競爭利基。

**Nonverbal Communication** 非口頭溝通

係指溝通過程中，不使用言語來傳達訊息（例如撲克牌玩家
經由觀察對手的臉部表情判斷其為正面或負面反應）。

**No-Post Status** 無簽帳狀態

係指客戶不被允許登入客房以外的帳。

**Normal Distribution** 常態分配

統計學用語，係指大量資料的分布以期望值或平均值為中
心，呈現出對稱的、如鐘形般的平均分布曲線，例如在賠率
相同的情況下，賭客預期他有一半的時間會贏、一半的時間
會輸，而假使將這些賭注繪製成圖，它們將圍著中心點呈現
出一種常態分布的結果。

**Normative Influence** 規範性影響

在組織行為學中，係指一個群體自然而然地設立並施行該群
體行為理念或想法的過程（例如，假使一群人一同進入賭
場，他們將會因相互影響而賭得更多更久）。

**Normative Social Influence** 規範性社會影響

係指個人為了符合其他人或社會的期望而改變行為（例如山

姆不想去賭場可是他的妻子想去，因此他為了維持家庭和諧便跟著去賭場）。

**Norms** 規範

行為舉止的非正式規定，例如在美國，小費是被認為理所當然的，而在日本，小費卻被視為是一種羞辱。

**Noser** 開票者

換班之後負責結算的開票者或莊家的簡稱。

**No-Show** 缺席

係指預訂的座位未取消卻也未出席的人。

**Number Two Man** 從第二張發牌的發牌員

一種作弊技巧，係指發牌員從上面第二張開始發牌。

**Nut**

(1) 經常性的費用；(2) 賭場達成損益平衡所需的金額。

**Objective** 目標

策略規劃用語，係指組織計畫於某特定時間內達成的可量化目標（例如某家公司預計在明年一月達成5%的成長率）。

**Observational Learning** 觀察式學習法

係指人們透過觀察他人的方式來學習（例如人們在坐下來參與遊戲之前，為了認識該遊戲而先進行觀察）。

**Occupancy Data** 使用資料

係指賭場內個人機台的實際使用次數。

**Occupancy Percentage** 住房率

指在某段時間內，已出售客房與可出售客房的比率。

**Occupancy Report** 住房率報表

係指櫃檯的登記簿,顯示房間出租跟入住情況。

**Occupied** 已預定的房間

櫃檯用語,係指目前已被客戶預訂的房間。

**Octant** 連五號押注

在輪盤遊戲中,係指押注於轉輪上任何五個毗連的號碼。

**Odds** 賠率

指某項結果與另一項結果比較起來,會出現的比例或機率。

**Odd Splitters** 單數分門

係指骰子被動過手腳,造成擲骰者不易擲出奇數的點數,例如5點和9點等。

**Off** 結束擲骰

在花旗骰遊戲中,指某一次特定的投擲已結束或是無效。

**Office** 溝通暗號

老千之間的溝通暗號。

**Off-Number Bet** 不利點數注

在花旗骰遊戲中的一種押注方式,係指擲骰者在擲出7點之前,會先(或不會)擲出另一個特定的點數。

**Off Numbers** 不利點數

花旗骰遊戲中,擲出點數為4、5、6、8、9及10點者。

**Off the Board**

被宣告無效的投注結果,可能是因為對某位重要玩家造成傷害的不確定因素。

**Off the Rail** 旁觀者

係指站在玩家背後觀察賭局而未下注的人。

**Off the Square**　誠實

**Off the Street**　無特殊背景的人

形容沒有透過任何關係應徵上賭場工作的人，例如：「喬是沒有任何背景的員工。」（Joe came in off the street.）。

**Off the Top**　從頂端發牌

在撲克遊戲中，係指洗完牌之後，該副牌或發牌靴緊接著發出的第一張牌。

**Off-Track Betting (OTB)**　場外下注

於賽馬遊戲中，非於內場投注、而在場外投注之行為。

**Oligopoly**　寡占

在經濟學裡，係指少數幾家大型企業控制市場的競爭環境。

**On-Change**　客房清潔

櫃檯用語，係指前一位客戶已退房，但必須清潔打掃該房間以為下一位客戶作準備。

**One-Armed Bandit**　吃角子老虎機

**One Big One**　美金**1,000**元

**One-Down**　一顆骰子落地

花旗骰遊戲中的執棒員的宣告用語，指其中一顆骰子落地。

**One-Eyed Jack**　獨眼傑克

在撲克遊戲中，係指紅心或黑桃11點被當做萬能牌。

**One-Number Bet**　單號下注

在花旗骰遊戲中，押注於某個號碼將會或不會在另一個號碼出現前被擲出。

**One-Roll Bet**　一把甩

在花旗骰遊戲中，係指押在下一把投擲的賭注。

**Online** 上線

電腦用語,係指電腦硬體能夠直接與中央處理機連線。

**On the Rail** 旁觀者

只觀察博奕遊戲,而未下場實際參與之賭客。

**On the Square** 公平、誠實

**On the Stick** 執棒員換班

花旗骰遊戲中執棒員的用語,形容執棒員換班、中場休息後,新的執棒員開始賭局。

**On the Up-and-Up** 公平、公正之遊戲

**On the Wall** 把風者

係指被派去監視是否有警察來臨檢的人。

**Open**

(1) 飯店用語,係指尚有空房;(2) 在撲克遊戲中,係指遊戲的開場注。

**Open Craps** 開放式花旗骰

此花旗骰玩法允許桌邊賭注。

**Open-Door Policy** 開放溝通政策

處理員工問題的一種方法,指員工可隨時而直接地將問題反應予高階主管。

**Open-Ended Questions** 開放式問題

應答者針對研究調查的問題可以依自己的言詞自由回答。

**Open-Ended Straight** 雙頭順牌

在撲克遊戲中,前四張已發的撲克牌形成一個順牌時,第五張可由頭、尾加入組合成「順子」,稱之為雙頭順牌。

**Opener**

(1) 在撲克遊戲中，最少張可以喊牌並增加賭金的牌組，通常是一對11點以上的點數；(2) 係指籌碼托盤裡記錄籌碼數之紙條，用來確認籌碼總數以便開始賭局。

**Open Up**

(1) 賭場用語，指賭局開始；(2) 通常在犯罪情境下，係指某人在被施以壓力的情況下，提供訊息或坦承某事。

**Operant Conditioning** 操作制約

同工具性制約（Instrumental Conditioning, p.98）。

**Operating Costs** 營運成本

在管理學上係指一間公司每日必須支出的費用。

**Opinion Leaders** 意見領袖

係指經常受到其他人詢問意見的人，例如山姆很會玩撲克牌，身旁的人便會徵詢他的意見以改善自己的玩牌技巧。

**Optimization Models** 最適模型

在經濟學中，係指一種藉由尺度最大化來分析資料的統計方法。

**Option** 選擇

**Order for Credit** 信用需求單

賭區管理員所使用的兩段式文件，將籌碼、代幣、硬幣和／或借據的信用記錄從某特定賭桌傳送至賭場的現金櫃檯。

**Order for Fill** 補充籌碼指令文件

賭區管理員所使用的兩段式文件，用來通知現金櫃檯哪個賭桌需要補充哪種面額的籌碼。

**Ordinal Scale** 順序量表

在研究中利用數字來衡量順序性的答案（例如1至5代表最好
至最差）。

**Organizational Culture** 組織文化

組織成員間共有之信仰與期待。（例如於19世紀時，賭場間
的組織文化為「服從老闆領導而不得有疑問」。）

**Organizational Structure** 組織結構

在管理學中，係指組織內權力與工作關係的正式架構。

**Organization Chart** 組織圖

在管理學中，表示組織內各職位之間關係的架構圖。

**Orientation** 新進人員訓練

向新進員工介紹工作及組織的過程。

**Our Money** 彩金的魔力

是一種迷信的說法，賭場員工相信把賭注與彩金放在一起，
即能夠成為賭場的大贏家。

**Out in Front** 小贏

當玩家贏的錢比輸家的還多時。

**Outlier** 離群值

在研究中係指某項回答或資料值遠遠偏差於其他回答。

**Out of Order (OOO)** 不能使用

係指不能使用的客房。

**Outside** 出界

在輪盤遊戲中，下注在毛氈以外的地方，成為第37或第38個
號碼。

**Outside Man**　在外看守之人

(1) 賭場中負責在外看守的員工；(2) 詐賭集團裡的一份子。

**Outside Ticket**　基諾遊戲收據

一般由電腦機台所產生，在收到內部彩票及賭金之後，玩家會收到這張收據；上面會註明玩家所選擇的號碼、賭資金額以及賭局的編號。

**Outside Work**　表面功夫

作弊方法之一，係指在骰子表面動手腳。

**Overage**　超額金錢

當收銀機裡的現金加支票金額總數，超過期初金額加淨現金收據總數時，溢額部分稱「超額金錢」。

**Overboard**　無法償還賭債

**Overbooking**　超額預定

係指當某一服務機構接受了超過它所能提供的單位數目的預定。

**Overhead**　經常性費用

係指用來維持公司每日運作所需的支出。

**Overlay**　負擔沉重的

(1) 賭博過程中，發覺遊戲賠率變大且超過原本應有的機率水平；(2) 係指投注金額超過其賭資的玩家。

**Pack**　未拆封的撲克牌

包含52張牌與2張鬼牌。

**Package**

(1) 作弊方法之一，把預先排列好的一疊牌與實際賭檯上所使用的牌對調；(2) 在旅遊業，係指預付的套裝行程，包含交通、住宿，通常也包括餐點、轉機、景點觀光或是租車在內。

**Package Plan Rate** 套裝行程房價

係指一種包含其他餐點、活動或行程的特殊房價。

**Pack Up** 停止賭博

指玩家停止賭博並離開賭桌。

**Pad**

(1) 薪資；(2) 係指輪盤遊戲轉輪上的顏色區塊。

**Paddle** 銀箱膠插

莊家用來將紙鈔推入銀箱的膠棒。

**Pad Roll** 不旋轉擲骰

作弊擲骰的一種方法，使骰子在翻滾過程中不旋轉。

**Paid Out** 旅客代支

飯店業的會計帳目之一，飯店幫投宿旅客先行以現金支付其費用，之後再向客戶收帳。

**Pai-Gow** 牌九

一種東方的賭桌遊戲，使用三十二張骨牌及骰子；七位玩家及一位莊家，手上各自持有四張骨牌，而遊戲的目標就是將牌分為兩組，分別與莊家對牌，點數最高者贏得賭注。

**Pai-Gow Poker** 牌九撲克

一種撲克牌玩法，利用七張牌，其中五張牌組成最佳牌值的第一手牌，而另兩張牌則組成次佳的第二手牌，這兩手牌都

P

與莊家對賭，兩手牌都贏才算贏、反之兩手牌皆輸才算輸，否則則視為平手。因為是一個公平的遊戲，所以通常贏錢後須被賭場抽頭。

**Paint** 人頭牌

係指撲克牌的J（11點）、Q（12點）、K（13點），有時候也包括10點。

**Painter** 塗卡老千

指善於在玩牌時，於撲克牌上塗鴉做記號的騙徒。

**Pair**

(1) 歐式輪盤中，押注於雙數號；(2) 在撲克牌玩法中，一手牌中包含相同點數的兩張牌。

**Pair Splitting** 分牌

21點遊戲中，若玩家的初始牌為兩張同點數之牌，可以選擇「分牌」，將牌拆成兩副，惟當次賭金需增加一倍。

**Palette** 籌碼托盤

木製托盤，為百家樂莊家用來遞送籌碼或現金之用。

**Palm** 手心換牌法

作弊技巧之一，利用靈巧手法將賭檯上之牌藏於手心，用來替換下一把賭注中不想要之牌。

**Pan**

紙牌遊戲的一種，玩法跟美國「醉漢」（rummy）紙牌遊戲類似。

P

**Panhandler** 乞丐

指向玩家伸手要錢的人。

**Paper**

(1) 作弊方法之一，係指在賭局開始之前，先在牌的背面做記號；(2) 紙鈔。

**Par** 拉霸

吃角子老虎機的拉桿。

**Pari-mutuel** 彩池彩金

賭客根據玩家人數的多寡分得賭池彩金，再減去一般標準扣除費用。

**Parity** 對等原則

在管理學中關於報酬的用語，係指每個在執行工作上承擔責任的人，應該與其他執行類似工作的人享有相同的權力以及／或是得到相同的薪資。

**Parlay**

(1) 賭客將贏來的錢持續下注；(2) 以額外的錢增加賭本，例如「他在1,000美元之後又再追加100美元的賭金。」（He parlayed one hundred dollars into one thousand dollars.）

**Partage (le Partage)** 部分選擇

在歐式輪盤遊戲中，當球落於「0」或「00」時，賭客有兩種選擇，此為其中一種；賭客僅需將籌碼切分並拿回其中一半。

**Partnership** 合夥關係

公司由兩人或兩人以上所有，然非採股份有限制。

**Party** 同夥

指老千之間合夥趁機騙錢。

**Pass**

在花旗骰遊戲中：(1) 賭擲骰者擲出點數7點；(2) 擲骰者擲出7點或11點贏家點數，或於下一輪擲出相同點數。

**Passe**　押注高號數

歐式輪盤遊戲中，押注19-36號。

**Passers**

作弊方法之一。於骰子表面動手腳，刻意讓某部分較為彎曲，使其出現高點數的機率增加，以提高贏的機率。

**Pass-Line**　過關線

(1) 花旗骰遊戲中，過關線注的下注區域；(2) 在花旗骰遊戲中，玩家跟著擲骰員下注的基本玩法。

**Past-Posting**　偷加賭金

在賭博結果揭曉後，試圖偷偷置放賭注的非法行為。

**Pat**　王牌

撲克用語，意指牌值極大或不需額外補牌即能贏的牌值。

**Pathological Gambling**　病態賭博

根據美國精神醫學會之定義，此為官方認定的心理疾病之一，患者本身無能力停止賭博行為。

**Pay**　費用

泛指員工薪資所得。

**Payline**　賠付線

此為吃角子老虎機視窗之中心線，顯示開獎符號與賠率。

**Payoff**　收益

(1) 賭注總和；(2) 任何最終的結果。

**Payoff Odds**　賠付率

任一博奕遊戲之賠付率，例如在21點遊戲中，打敗莊家可以贏取1賠1的彩金，意即下注1美元可得另1美元之彩金。

**Payout** 彩金

賭場裡客戶所贏取的金錢。

**Payout Interval** 賠付間距

彩金賠付之速度，在賭場裡彩金可以立即被支付，然而在其他形式的賭局中，彩金被支付的期限距離有可能很長，如400萬美元之彩金便可能被分為二十年期支付。

**Payout Schedule** 賠率支付表

公布於賭場裡，告示賭客某種博奕遊戲之賠率支付。通常用於吃角子老虎機、基諾及賓果等遊戲機台。

**Pay the Board** 全盤

不管計點為何，莊家對玩家全部賠付。

**PBX** 電話專用交換分機

電信設備之一；飯店裡的電話總機設備。

**PC**

(1) 賭場經營用語，指銀箱與賠付出去的錢之間的比率，可視為賺錢與否之參考；(2) 賭場用語，係指莊家比起閒家所占有的優勢率。

**PC Dice** 作弊骰

作弊用的道具之一，動過手腳的骰子使騙徒較占優勢，但卻無法每次都取勝。

**Peek Freak** 偷窺怪人

對一直看底牌的玩家的輕蔑用語。

**Peeking** 偷看

作弊方法之一，指發牌員以拇指按壓於第一張牌上，使之形成一凸起之彎曲狀，如此一來便可透過縫隙窺視裡面的點數。

**Peek the Poke** 覬覦他人金錢

指老千盯上某人的錢，並試圖估量此人的錢包裡有多少錢。

**Peg**

(1) 花旗骰遊戲中用來標示號碼之物；(2) 使某人的角色扮演定型化。

**Pegging** 圖釘作弊法

指老千利用圖釘於牌上戳刺（未穿透）留下突起狀，當下次牌再被發出就可察覺。

**Pencil** 有文才之人

係指對於設計推廣文宣擁有靈感及創意的人。

**Penny Ante** 小賭注

係指金額極少的賭注。

**Pepper** 易受騙的人

指非常天真無知的詐賭受害者。

**Perceived Risk** 認知風險

係指一個人如何看待某項行為所隱藏的負面結果；如習慣性賭徒總是只意識到他所贏的錢、而忽略他所輸的錢，如此一來便允許自己不顧風險一味追逐大獎，也因此降低輸錢的認知風險以合理化自己的賭博行為。

**Percentage** 百分比

(1) 指賭場優勢百分比；(2) 經變造後的骰子機率優勢改變。

**Percentage Dice** 機率骰

老千利用擲骰方法使下注點數開出的機率提高，但不保證一定贏。

**Percentage Game** 莊家優勢遊戲

透過較不對稱的機率，讓莊家取得優勢的遊戲。

**Percentage Tops and Bottoms**　出現大或小點數之百分比

為作弊手法之一，變造過的骰子通常出現兩個2或5。

**Perception**　認知

心理學用語，係指刺激被選擇、組織，且被加以詮釋的過程；例如某些賭徒覺得自己很幸運，只意識到贏錢而忽略損失，這就是認知扭曲。

**Perfects**　完美的骰子

賭場裡的骰子通常經過千挑細選的製工，呈現完美的立方體形狀，只能容忍1/5000英吋的誤差。

**Performance**　績效

在管理學上，指透過不斷的努力以達成個人或組織的目標。

**Performance Appraisal**　績效考核

在管理學上係指訂定工作標準及期望，檢視員工工作績效是否有達成。

**Performance Feedback**　績效回饋

一種管理學上的溝通工具，意指在員工努力往設定目標邁進的同時，給予相對的評價肯定。

**Personality**　人格

一個人的心理特質，影響到他對於外在環境的反應。例如一天八小時都獨自坐在監控室裡，注視著監視螢幕的保全人員不應該是「樂於交際的人」，所以保全人員的人格特質便是獨來獨往、對於細節會花很多心思的人。

**Personal Selling**　人員推銷

係指一對一的行銷手法。

**Persuasion**　說服力

一種心理上的應用，以言語企圖去改變別人的觀感。

**Philadelphia Layout** 賓州式陳列

第一個莊家之骰子公開讓玩家看,好讓玩家更有意願下注。

**Philistines** 放高利貸者

**Phoebe** 5點

花旗骰遊戲中,擲出5點者。

**Phony**

(1) 指變造的骰子;(2) 騙子、冒充者。

**Physical Distribution** 物流

行銷用語,指將商品從供應來源地移至消費地點的過程。

**PIA**

(1) 預付款(paid in advance)之縮寫;(2) 旅館用語,指客戶於登記住房時以現金支付費用。

**Picasso** 畢卡索

意指在玩牌過程中在牌上塗抹做記號的老千。

**Pick-and-Pay** 莊家賠付手勢

莊家於每一輪之賠付過程,須先撿起檯面籌碼,再行支付賠付籌碼。

**Pickup Stack** 拾牌堆疊

洗牌技巧之一,指一次拾起並堆疊一定數量之撲克牌。

**Picture Cards** 圖像卡

指撲克牌裡的人頭牌(J、Q、K點)。

**Piece** 分一杯羹

俚語,意指分享利益。

**Piece of Cake** 小事一樁

俚語,形容簡單、容易或是令人愉快的事。

**Pigeon　鴿子**

老千黑話，指在賭博遊戲裡上當受騙的被害人。

**Piker　膽小鬼**

指相較於下大注的玩家，傾向下小注賭金的賭客，因其相信莊家會修理下大注玩家，該小注賭金便能獲勝。

**Pinch　竊取籌碼**

賭場用語，指某人企圖非法移動賭桌上部分或全部的賭金。

**Pinch and Press**

作弊方法之一。指某人在看到他的牌之後，做出有利的舉動去增加或減少他的賭金。

**Pinching　偷取**

指在一回合賭局結束後，增加或減少賭金。

**Pips　記號牌**

一種作弊技巧，指可由某處得知牌值或花色的特殊紙牌。

**Pit　賭區**

在賭場桌次陳列中，比鄰的一群或數張賭桌。

**Pit Boss　賭場爭議裁判者**

在賭場賭區中最資深的監督人員，監控掌管所有遊戲的進行，統禦領導所有的賭區管理員。

**Pitch Game　單副或雙副牌的21點遊戲**

在21點遊戲中，莊家使用單副或雙副撲克牌來發牌。

**Pit Clerk　賭區文員**

通常於大型賭場才會有此職缺，獨立負責特殊賭區狀況回報通知，與一般樓管或監督人員不同；回報予賭場管理人員之報告中包含籌碼數量、客戶信用及借支狀況等。

**Pit Stand** 賭區辦公桌

給樓管人員在賭區值班時辦公、接聽電話使用。

**Pizza** 隨機洗牌

在百家樂遊戲中,於正式洗牌前在桌面隨機混合撲克牌。

**Place Bet** 放注

花旗骰遊戲中,當擲骰者宣稱要投出之點數,押注於該號上之投注。

**Plaques** 支票

常見於美國地區以外的賭場使用,呈長方形具有支票功能。

**Play** 下注

賭場用語,指博奕遊戲投注。

**Play Best Hand** 最佳團隊

由兩名或多名撲克玩家共謀組成,於牌局進行間互打暗號,努力淘汰其餘玩家。

**Player** 玩家

賭場用語,指下注者、賭博者、賭客等。

**Player Hand** 閒家注

在百家樂中,分為莊家注與閒家注,此為其一。

**Player's Advantage** 玩家優勢

係指賭局長時間進行下來,玩家可期待贏得賭注的比例會高於莊家。

**Play's Bias** 玩家利多

係指一副牌或發牌機裡,牌的順序對玩家較有利的情況。

**Player Tracking System**

(1) 使用於吃角子老虎機的一套電腦軟體系統,可分析賭客投

注之代幣數及投注模式；(2) 賭場內監督人員透過監視系統，評估賭桌上賭客所有舉動的分析系統。

**Pleasure Principle　唯樂原則**
心理學理論，認為人類行為的動機是為了滿足對於最大喜悅及避免痛苦的渴望。

**Plug**
(1) 同重擊（slug）；(2) 係指預先整理好的牌，或是某副牌出現較多較大或較小牌值的牌。

**Plus Count　加法算牌**
21點遊戲中，數牌者相信牌值超過10點的牌數多於低牌值的牌數。

**Pocket　口袋**
在輪盤轉輪上，讓球掉落的凹槽。

**Point　點數**
花旗骰遊戲中，擲骰者擲出4、5、6、8、9、10點之點數，必須試著再次擲出相同點數才能贏，擲出7點則輸。

**Point Bet　點數賭法**
花旗骰遊戲中下注賭擲骰點數是否會出現。

**Point Count　計算玩家點數**
21點遊戲中，算牌團隊為讓玩家評估賠率，為每張牌指定點數作為記號以方便計算。

**Point Numbers　數字點**
花旗骰遊戲中，擲骰者擲出4、5、6、8、9、10之點數。

**Point of Sale (POS)　銷售時點系統**
(1) 電腦化系統，可讓吧台根據所提供的特定原料組合設定飲料價格；(2) 電腦化收銀機。

**Point Spread** 讓分

由賠率制訂者針對成為押注對象的預測結果，為每場賽事裡的參賽隊伍增加讓分。

**Poke** 錢包

**Poker** 撲克遊戲

一種紙牌遊戲，由最後一手、牌值最大的玩家獨得彩池內所有彩金；或於過程中以喊牌或加注籌碼的方式逼迫其他玩家出局。

**Policy** 政策

經營管理學上指決定並實行某一策略性方案。

**Polly** 政客

**Pontoon** 21點

**Population** 母體

在研究中係指某一選定群體裡的所有可能性。

**Portfolio Analysis** 組合分析

行銷過程分析，包含哪一市場或產品應如何維持、擴張及汰舊換新。

**Positioning** 定位

行銷用語，係指某項產品適合於市場的某個區塊，使其從競爭環境裡脫穎而出。

**Positive Deck** 勝算大之餘牌

21點算牌者用語，指牌盒裡的餘牌牌值加總達到勝算極大的點數。

**Positive Reinforcement** 正增強

心理學上的學習用語，係指環境所提供的獎賞增強了對刺激

的反應;例如吃角子老虎機提供間歇性的正向增強效果,可
刺激賭客賭得更多。

**Posting　登帳**
旅館用語,係指在客戶帳戶上登記交易記錄的過程。

**Pot　彩池總彩金**
指彩池裡被贏家贏取之總籌碼、現金總數。

**Pound　美金5元**

**Power　力量**
影響他人行為的潛在力量。

**Preferential　中斷算牌**
賭場為對付算牌者利用洗牌法來中斷算牌。

**Premium　附贈禮品**
於定價上利用免費或低價策略提供某一項產品或服務,給消
費者當做額外獎勵。

**Premium House　高級賭場**
為迎合「豪賭客」而設立之賭場。

**Premium Player　豪賭客**
指習慣性下大注的賭客。

**Pre-Registration　預先登記**
在飯店業中,指旅客在抵達前已先完成部分登記入住的手續。

**Present Value　現值**
財務用語,係指未來能夠產生收益的資產的現今價值。

**Press　賭注加倍**
指賭客於同一把賭注加倍下注。

**Press-a-Bet** 賭注加碼

指賭客在贏得彩金後加碼下注。

**Press Release** 新聞稿

在行銷上，指將消息或資訊釋放予新聞媒體。

**Prestige Pricing** 聲望定價

行銷上指給予產品較高定價，如此一來可以提升客戶對產品之品質與地位的潛在認同。

**Preventive Maintenance** 預防性維護

指機器或系統應定期規律地進行維修或維護，以降低當機或損毀之現象，並延長其使用年限。

**Price**

(1) 賭場行銷術語，指一段時間之營收毛利率（即所有賭客損失的錢）；(2) 買家願意支付購買服務或商品的價錢。

**Price Elasticity** 價格彈性

經濟學用語，係指將需求數量的變動所反應出的價格波動的程度量化。

**Price Flexibility** 價格伸縮性

經濟學用語，係指根據供需關係的變動立即調整價格的市場情況。

**Price Index** 物價指數

一項經濟學用語，作為政府或產業評估大宗物資的平均價格之用，因此該價格可跨不同年代比較。

**Primary Data** 初級資料

研究用語，來自於回答手邊問卷的直接資料蒐集。

**Private Game** 私人賭局
無莊家或發牌員之賭局，且賭場於遊戲過程不索取額外之費用。

**Probability** 機率（值）
統計學上指單一事件或樣本出現、發生之機率。

**Probability Sample** 機率樣本
母體中單一樣本，擁有相同被選中之機率。

**Procedure** 程序
為呈現計畫或活動所訂出之賭場經營政策或指導方向。

**Product Differentiation** 產品差異
行銷上指評估產品特性並製造差異化以便區別競爭者。

**Production Function** 生產函數
經濟學用語，指在一定數量的要素投入下，所能達到的最大產出量。

**Productivity** 生產力
在管理學上係指「產出／投入」之比率。

**Product Life Cycle** 產品生命週期
產品及服務有四個發展階段：導入期、成長期、成熟期及衰退期。

**Product Positioning** 產品定位
行銷用語，係指為與競爭者做出區隔，而使產品能夠迎合客戶需求的產品特色。

**Profit** 毛利
一項會計學用語，亦即營業收入減去營業成本，販售商品實際所獲得的收益。

**Profit Center**　利潤中心

策略性經營方法之一，於獨立分工之小單位，分別授與營運事務決定權。

**Profit Impact on Market Share (PIMS)**　獲利對市占率之影響

策略性行銷分析手法之一，首先於數間企業收集資料，以便於眾多商業因素之間建立關聯，確保組織化之表現。

**Profit Sharing**　利潤分享

指對某些員工之補貼項目，可參與公司或組織之利潤分配。

**Progression**　彩金累積

由數名玩家進行之博奕遊戲，可於喊牌或作決定後增加並累積賭注（金）。

**Progressive Slot Machine**　累積式吃角子老虎機

係指單獨一台或一群吃角子老虎機，其中隨著玩家們所投入的每個硬幣而增加的中獎金額。

**Promotion**　促銷

策略性行銷手法之一，整合賣方所有努力去建立起資訊傳達及說服力購買之管道，藉以販賣服務或行銷創意。

**Prop**

(1) 指在常見遊戲賭桌上，不尋常的下注賭金；(2) 花旗骰遊戲中，建議下注選擇之簡稱。

**Prop Bets**　建議下注選擇

**Property Management System (PMS)**　資產管理系統

一種應用於訂位、訂房、房間價格查詢及空房率統計的及時更新儲存系統；亦可與外部行銷通路，如酒吧、餐廳等結合，記錄客人的消費金額等。

**Prop Hustler　騙子**

專門誘惑被害人去參與毫無勝算賭局的騙子。

**Proposition Bets　建議下注選擇**

在花旗骰遊戲中，押注超出賭桌上限的金額；此為由執棒員所操控的賭注，譬如成對點數的賭注（hardway bets）、一把甩（one roll），或是出現2、3、12點的點數（craps）。

**Prospect　潛在買家**

可能成為主顧的人。

**Prove　驗證勾碼**

以特定方式勾碼以驗證其正確性。

**Prove a Hand　重新驗牌**

為驗證出牌決定是否有錯誤，重新檢視出牌決定。

**Psychographics　針對目標市場的心理學分析**

策略性行銷手法之一，利用心理及社會因子去培養一擁有共同興趣之社群，例如拉斯維加斯之米高梅賭場利用家庭心理學分析資訊，發展出主題式娛樂園。

**Publicity　宣傳**

一項行銷溝通用語，係指未直接付費給媒體，也未受公司控制的電視報導或其他的散布消息。

**Puck　號碼標示器**

花旗骰遊戲中使用之設備，於出場擲玩法時，用來標示「號碼」及賭局之「開」跟「關」。

**Pull Down　拿走**

花旗骰遊戲中，玩家在贏了之後拿走全部或部分籌碼，而非放置等待第二次搖骰。

**Pull Through** 錯落洗牌

一種巧妙之洗牌手法，先將撲克牌分成兩堆，在洗牌前先交
互相疊。

**Pull Up**

詐賭客的用語，係指一個可能的詐騙目標已經失去興趣。

**Pull Up a Play**

同夥間的一種作弊暗號，用來指稱一場賭局裡有算牌或是偷
瞄牌的舉動。

**Punchy** 頭昏眼花

身心疲憊所造成之症狀。

**Punk**

(1) 俚語，指生手賭客；(2) 俚語，指小賭客或騙徒。

**Punter** 閒家

係指百家樂遊戲或法式百家樂裡的玩家或擲骰員。

**Punto Banco**

百家樂遊戲。玩法同百家樂、法式百家樂、美式百家樂、內
華達式百家樂等。

**Purse Drawer** 錢包抽屜

賭桌下方之抽屜，可置放賭桌配件或莊家錢包。

**Push** 平手或和局

指一賭局之平手，莊家跟玩家之間無輸贏。

**Put Bet** 補注

花旗骰遊戲中，玩家可下注任意的號碼，當開出4、5、6、
8、9、10點時，則須再擲一次，若出現相同號碼就算贏，但
出現7點就算輸。

**Put On the Send** 詐騙

指高明的詐騙分子利用做記號的方式騙取大量金錢。

**Put Up** 下賭注

賭博用語，指玩家代替莊家下注的情況。

**Put the Bite On**

俚語，指某人想要跟人借錢。

**Put the Finger On**

俚語，指向警方祕密指認罪犯。

**Put the Horns On**

俚語，係指玩家的壞預兆。

**Put the Lid On**

(1) 賭場關閉某一賭區桌台時，用蓋子將籌碼盒蓋上；(2) 指某人閉上嘴巴之後變得很安靜。

**Put the Pressure On** 強迫

**Qualified Player** 優質玩家

指評價不錯的玩家；比可以免費享有餐飲服務的豪賭客略遜一籌。

**Quality Circles** 品管圈

管理學用詞，係指工作團隊定期開會討論、調查及解決品質問題。

**Quality of Life** 生活品質

社會學用語，係指對人際關係的重視及關懷他人，可藉以得知快樂的人是如何生活。

**Quarters** 25美元的籌碼

**Queer**

(1) 俚語，指偽鈔；(2) 俚語，指揭穿某人的陰謀；(3) 奇怪的；(4) 俚語，指同性戀。

**Queuing Models** 佇列模式

數學分析模型，分析排隊成本。

**Quinella** 賭前兩名

係指在賽狗或賽馬遊戲中，押注於通過終點線的前兩名。

**Rabbit**

(1) 指容易受驚嚇之人；(2) 指賭博生手。

**Rabbit Ears**

指基諾遊戲機台裡兩根管狀開獎柱，透過此開獎柱玩家或賭場員工可以看到落球號碼（棕色）。

**Race Book** 賽事投注簿

登記賽馬（狗）賭金，或其他賽事賭金之投注簿。

**Rack** 籌碼架

賭桌的附屬設備之一，長方形鐵製托盤狀，用來收納籌碼跟硬幣，通常是在賭桌中間緊鄰發牌員處。

**Rack Rate** 住房定價

指飯店或旅館之住房定價，通常是全額無折扣。

**Raffle** 獎券

**Rail**

(1) 賭場用語，指賭桌邊緣之桌毯；(2) 輪盤上的溝槽區。

**Railbird** 小偷

趁玩家未察覺,從賭桌邊緣偷走籌碼之小偷。

**Raise** 加注

在撲克遊戲中,某位玩家比前一位玩家下注更多籌碼,以強迫所有對手跟進或退出牌局。

**Rake** 錢耙

賭桌上用來收付賭金用的耙子。

**Rake-Off** 佣金

賭場從撲克牌玩家的賭金中收取一定比例的佣金。

**Random Distribution** 隨機分布

一種數學機率,係指樣本空間內的每一樣本值擁有同樣被選中的機會。

**Random Number Generator** 亂數產生器

由電腦所產生之亂數,意即每個數字擁有同樣被選中的機率,通常用於吃角子老虎機中。

**Rank** 排序

指撲克牌面額牌值之排序。

**Rat Hole** 鼠洞

指老千用來藏匿非法所得籌碼或金錢的地方。

**Rating** 排名

賭場用語,係指對於賭場內玩家潛在價值的評估,以作為分配贈品的標準。

**Rating Slip** 評分表

(1) 記錄賭客投入賭博的程度,用來當作贈品的參考;(2) 係指某位莊家表現的記錄。

R

**Ratio Analysis** 比率分析

財務資訊分析方法之一，用來評估同期或跨期之財務表現狀況。

**Rats** 骰子

**Readable Dealer** 辨識力極高之莊家

指可輕易分辨被人下記號之牌的莊家。

**Readers** 透視眼鏡

作弊用的眼鏡或鏡片，可以透視或辨識被做記號的撲克牌。

**Ready a Tray** 整理籌碼盒

賭場用語，指發牌員整理籌碼盒裡的籌碼，以利樓管或監督人員從遠處得知籌碼剩餘數。

**Ready Up** 準備

**Real Dough** 鉅款

指一筆為數不小的款項。

**Real Estate Investment Trust (REIT)** 不動產投資信託

允許小額投資人將他們的基金結合起來對抗一般公司或商業信貸，並保護他們免於被二次徵稅的一種方法；它促進了不動產投資，一如共同基金促進了證券投資。

**Real Income** 實質所得

在經濟學上，指名目收入經過通貨膨脹調整後所得之收入。

**Real Work** 真功夫

老千行話，指作弊或詐騙行為真正的技巧或訣竅。

**Recruitment** 招募

公司招募新進人員之過程。

R

**Red** 輪盤之紅色區

輪盤之紅色區,此區賠率為1:1。

**Red-Dog** 紅狗

賭桌遊戲之一,玩家賭三張被抽出來的牌當中,第三張的牌值會落在第一、二張牌的中間。

**Reds** 五元籌碼

**Reel Strip Listing** 調整滾輪片

調整吃角子老虎機上滾輪片排定的符號或間隔距離。

**Reel Strip Settings** 滾輪片之設定

吃角子老虎機預先設定之滾輪片上的符號或間隔距離會影響彩金賠付狀況,這裡指的是彩金賠付率。

**Reel Timing** 旋轉計時

某些吃角子老虎機玩家會嘗試去計算滾輪旋轉的時間及移動距離,好讓圖案停在他們想要的位置上,以便增加開大獎的機率。

**Reference Groups** 參考群體

在消費者行為中,係指設定為其他個體所遵守的行為標準的群體。

**Registration** 登記住房

指旅客填寫表格、接洽住宿事宜等訂房流程。

**Reg 6-A** 防制洗錢措施

美國聯邦銀行於1985年實施之秘密調查活動,要求賭場對24小時內兌換超過1萬美元之賭客進行記錄並核對身分文件。

**Regulation** 規範

政府所制訂之法律或規則,用來規範公司或組織之行為。

R

**Relationship Marketing** 關係行銷

係指強調與客戶間以及其他供應鏈上的企業建立長期關係的重要性。

**Relay** 傳遞暗號

指賭場內相互打暗號之人。

**Reliability**

(1) 係指某項研究所設計的問題，就某個結果重複測試，得到大致相同結果的可能性；(2) 形容某項產品或服務實現其預期功能的方式。

**Relief Dealer** 替班發牌員

指賭場裡接替原賭桌發牌員的新發牌員，好讓其休息。

**Rembrandt** 林布蘭特（荷蘭畫家）

對在牌上塗抹做記號之老千的揶揄用語。

**Renege** 違約、背信

拒絕賠付賭金或償還債務。

**Reorder Point** 再訂購點

某項貨品在下批貨品送達之前，為防止缺貨必須再下訂單的最低點。

**Repositioning** 重新定位

使用多元行銷管道及產品／服務組合的重新塑造，以改變消費者心目中企業或產品的形象。

**Research Design** 研究設計

研究之計畫，內載資料收集及分析方法。

**Research Process** 研究過程

實驗之設計及施行步驟。

**Reservation** 預定（房、桌）

客戶於某一時間、日期跟業者就預定房間或餐位達成承諾。

**Resources** 資源

策略性管理用語，意指人力、物力、資本、技術、客戶及時間等。

**Respin**

(1) 在輪盤遊戲中，球在輪盤上滾動的區域；(2) 在大六輪遊戲中，當指針停在間柱上方時，必須再轉第二次。

**Responsible Gaming** 負責任博彩

博奕娛樂產業採取之特殊措施，用來改善病態賭博與未成年賭博問題，包含對賭場員工、客戶及當地社區之預防、教育及提醒措施。

**Responsibilities** 責任

員工之任務、職務或須達到期望表現之義務。

**Restructuring** 重建

策略性管理用語，指組織調整或改變，使更有效率運用資源。

**Result Player** 事後諸葛玩家

形容於遊戲結果揭曉後卻還不斷指導此遊戲玩法和該如何下注之玩家。

**Retail** 零售

商業模式之一，包含消費者為個人或家庭所採買的大部分商品或服務。

**Return** 賠付率

賭場用語，指全部賠付予客戶之彩金比率。

**Return on Assets (ROA)** 資產投資報酬率

財務用語，指純益占總資產之比率。

**Return on Investment (ROI)　股東權益投資報酬率**

財務用語，指純益占股東權益之比率。

**Revenue**

(1) 在金融上，指企業的營業收入金額；(2) 從賭場觀點而言，指一段時間內，賭客的總損失。

**Revolutions　旋轉**

賭場用語，係指輪盤或滾輪轉動完整的一圈。

**Rev Par　客房平均收益**

指每間客房之平均收益金額。

**Reward Power　獎賞權力**

管理學用語，係指管理者分配報酬的能力。

**RFB　招待禮**

賭場用語，係指超值的招待禮：免費房間和餐飲。

**Rhythm Play　規律下注法**

吃角子老虎機玩家使用的一種下注法，利用精密計時的方式下注並拉桿。

**Rich**

在21點遊戲中，數牌者累加計算出牌盒中之牌值，高過一般平均牌值的現象。

**Rich Environment　資訊充足的環境**

指一環境或服務空間，資訊隨手可得，方便旅客處理事務。

**Ride (the Action)　無辜受害者**

指受害者因未察覺不誠實之伎倆，無辜成為老千騙術下之犧牲品。

**Rien Ne Va Plus** 呼叫下注

輪盤遊戲中，負責收付賭金之人在輪珠旋轉之前呼喚賭客下注。

**Riffle** 疊牌（兩疊牌對洗）

發牌員洗牌術語，將撲克牌分為兩堆，交叉混合洗牌。

**Rig** 詭計、騙局

作弊花招之一，預先安排好牌局結果。

**Right Bettor**

在花旗骰遊戲中，指玩家賭擲骰者將搖中其所押注的點數。

**Ring In**

於遊戲中使用作弊設備。

**Ring in One's Nose** 願賭不服輸

指某人在輸得很慘之情況下，繼續下重注企圖扳回一成。

**Rip** 偷換骰子

作弊技巧之一。

**Rip and Tear** 大膽作弊

係指不計後果的大膽作弊。

**Ripe**

(1) 準備借貸的意思；(2) 將被欺騙的賭博生手。

**Rip In** 偷換骰子

於花旗骰遊戲中偷換骰子。

**Risk** 風險

指玩家押注於某種牌局結果所承受之風險。

**Risk of Ruin** 傾家蕩產之風險

玩家於達成某特定目標前，可能冒著失去所有賭本的風險。

**Riverboat　水上賭場**

在水上的賭場。

**Road Hustler　四處詐賭者**

指到處尋找受害人之詐賭老千。

**Road Mob　四處詐賭的犯罪集團**

形容以撲克牌或骰子遊戲到世界各地進行詐賭行為的詐賭集團。

**Rob　強取豪奪**

指莊家在博奕遊戲中詐騙玩家。

**Rock　拒絕借錢之玩家**

指厭惡、拒絕借錢之玩家。

**Rod　手槍**

**Role　社會角色**

在社會學上是指某人在社會中被賦予的角色地位，且被期待達成某種行為典範，例如一個負擔家庭生計的人，其社會角色即是賺錢養家。

**Roll**

(1) 指罪犯趁人睡覺或酒醉時竊取財物；(2) 在花旗骰遊戲中，搖骰之動作。

**Roller　搖骰者**

(1) 撲克牌遊戲所使用的發牌器上壓住紙牌的滾輪；(2) 指玩家或賭客。

**Rolling Full Bloom　豪賭遊戲**

指節奏快、高籌碼的賭桌遊戲。

**Rolling the Bones　搖骰**

玩家用語，指搖骰。

**Rolling the Deck　翻轉撲克牌**

在21點遊戲中的一種作弊手法，指發牌員暗中將整副撲克牌翻轉，導致用過、牌面朝上的牌重新被分發給玩家。

**Roll Over**

(1) 俚語，罪犯合夥人在警察面前把知道的實情一一述說；
(2) 在會計中，形容利息再投入投資金額，即利滾利的意思；
(3) 在賭場會計中，用新的借貸支付舊的貸款。

**Room Occupancy Percentage　住房比率**

飯店用來評估旅客入住狀況的指標，係以訂房房間數除以總房間數。

**Rooms Division　客房部**

係指飯店中的一個部門，包含櫃檯、訂房、總機、清潔、客房服務部門等等。

**Rope　圈套**

係指作弊。

**Rope In　設圈套**

老千行話，指設詐騙圈套引誘被害人。

**Roper　設圈套者**

老千、欺騙者，設詐騙圈套引誘被害人。

**Roscoe　手槍**

**Rotation　輪盤旋轉之方向**

**Rouge　紅色**

係指輪盤遊戲中押注紅色區之賭注。

**Rouge et Noir**

法國賭博遊戲之一；亦稱為「三十與四十」（Trente et Quarante or Thirty and Forty）。

**Rough It Up**　下大注

賭博用語，指大手筆下注。

**Roulette**　輪盤遊戲

賭場博奕遊戲之一，輪盤上共有三十八個號碼，玩家可自由押注單一或組合號碼，一白色輪珠會圍繞著水平輪盤旋轉，停止後會標落開獎號碼。

**Round**　轉身

老千行話，指引誘被害人轉身，避免他看到伙伴動手腳作弊之過程。

**Royal Flush**　同花大順

一手由大牌組成的順子（10-J-Q-K-A），而且是同花色，這是撲克牌中最好的一手牌。

**Rubber Band**

一種管理制度。在休息之後，當發牌員未被指派去某特定的賭桌時，將他們指派至某一桌。

**Rug Joint**　奢華賭場

俚語，指裝潢華麗的賭場。

**Rule**　規則

詳列賭場可接受之行為的說明。

**Rumble**　察覺

指發現詐欺發牌行為。

**Run**　時間長度

**Run Down** 輕易點算

係指數量不多、普通大小的籌碼堆，以方便從遠處計算。

**Runners** 基諾服務員

在基諾遊戲中，負責在賭場飯店各處跟賭客收取賭金跟彩票，並將彩票置入開獎站之員工。

**Running Count** 已發牌總點數

21點遊戲中，在一特定時間內，算牌員手上累計所有已發牌的點數；以每張牌先前指定的點數為準。

**Running Flat** 作弊

係指對任何賭場運作而言的詐賭行為。

**Run of the House** 公定價格

係指飯店保證對飯店內的任何房間提供固定價格。

**Runt**

撲克牌遊戲中，一手牌只有一對對子或完全沒有對子。

**Run Up** 特意洗牌

透過特定洗牌方法將最好的一手牌發給特定之玩家。

**Russian Service** 俄式桌邊服務

係指服務生將大銀盤裡的主菜、蔬菜及麵包分送至用餐者的餐盤中。

**Sabot** 牌盒

賭桌設備之一，用來裝牌、發牌用，又稱發牌盒、牌靴。

**Sabre** 航空訂位系統

一種共同使用的航空公司訂位系統。

**Salary** 薪水

支付予員工之工作酬勞。

**Sales Promotion** 折價促銷

行銷手段之一，用來刺激短期消費者之購買行為。

**Salle Privée** 貴賓室

歐洲用法，係指賭場內專為豪賭客設立之私人貴賓室。

**Sandbag Poker** 拼命下注的撲克遊戲

指在玩撲克遊戲時的一種下注方式，有第三位玩家加入原本只有兩位玩家的場子，加入後不顧牌面輸贏如何，拼命下注的意思。

**Sand Work** 用沙紙作弊

老千用一種非常細緻的沙紙在牌背面做記號的方法。

**Satisficing** 滿意決策

一種管理決策過程的型態。這個被採用的決策，符合先前設定的最小準則，即使後來的研究顯示出可能會有更好的替代方案。

**Sawbuck** 10元美金

**Sawdust Joint** 指小額賭博的賭場

指預算低或是下注額度低的賭場。

**Saw Tooth Edge Work**

係指將骰子動手腳，在某部分邊緣稍微切割以妨礙骰子的滾動，丟擲的時候這些邊緣就會影響其機率。

**Scalar Principle** 金字塔原理

正式組織應該要有一套從上到下，管理者與下屬皆須遵循的權威與溝通鏈結。

S

## Scam

欺騙對手的一種賭博詐騙。

## Score

(1) 發牌者的術語，指當晚拿到比平時還優渥的小費；(2) 賭客術語，大贏錢的意思；(3) 在花旗骰中，駁倒對手；(4) 俚語，買非法毒品的意思；(5) 老千術語，指進行詐騙的意思。

## Score a Big Touch

自玩家手中欺騙得手一大筆錢。

## Scratch

(1) 錢；(2) 在21點遊戲中，要求博牌的意思。

## Screen Out

隱蔽或是引開別人的注意力，以便順利進行作弊。

## SDS System

一種電腦插卡記錄系統。玩家將塑膠卡插入讀卡機裡，可以看出該玩家玩多久以及存多少錢在裡面，以取得上場玩時的信用點數。

## Seat of the Pants

俚語，係指以直覺來做決策。

## Seasonal Variations　季節性變動

屬管理用語，指一個變數在一年裡，規則性的上下變動。

## Secondary Data　次級資料

統計用語，指所收集的資料是為了要用在其他方面，而非用在目前手中的研究。

## Second Base　二壘

指坐靠近賭桌中間的玩家。

S

**Second Dealer** 專發第二張牌的發牌員

指發牌員看似從第一張發牌，實則從第二張開始發起。

**Seconds**

屬一種作弊行為，指發牌員不按牌理發牌的意思。

**Security**

(1) 賭場的警衛；(2) 賭場裡的保安部門；(3) 合法的保護公司財產，避免受到外人蓄意破壞。

**Security Monitor** 監視器

賭場員工在中央監控中心，藉由監視器監看整個賭場狀況，以確保賭場的安全性。

**Self-Actualization** 自我實現

心理學用語，透過自身的技能與才能，達到一種極致的潛能表現。

**Self-Concept** 自我概念

心理學用語，係指一個人對自己的看法；例如對自己能力很有自信的人，較有可能去嘗試新的遊戲，如從吃角子老虎機轉為嘗試賭桌遊戲。

**Self-Esteem Needs** 自尊需求

心理學用語，係指為了肯定自己而產生的刺激性需求。

**Semantic Differential** 語義分化

這是一種語義區分的量表，係指以兩端各有相反兩極的形容詞量表來測量受試者對事物或是觀念的反應。

**Seniority** 資歷

指員工在公司任職時間的長短。

S

163

**Sensor** 感應器

係指一種可以感測到自身環境某項特殊變化的裝置，它會將
訊號傳送出去，以執行某些原本就設定好的動作，如一個移
動感測器能夠被用來偵測金庫裡的任何動靜。

**Sent It In** 下大注

賭場用語，指玩家跟莊家對賭，押注大筆或固定賭金。

**Sequence**

(1) 指玩牌時，紙牌放置的順序；(2) 泛指一連串的事件及結
果。

**Service** 服務

一種無形的商品；具有與提供者的不可分割性、易變性及不
可儲存性。

**Service Product** 服務產品

指一個重視顧客的企業提供給客戶的服務體驗，其中包含有
形產品和無形產品的組合。

**Service Quality** 服務品質

顧客實際上得到的服務與期待得到的服務之間的差異。

**Servicescape** 服務環境

係指企業提供顧客服務的場地，特別為了顧客的整體體驗
「感覺」而設置的設施。

**Seven-Out**

在花旗骰遊戲中，若一開始就擲出7點，就表示出局。

**Seven Winner**

玩花旗骰遊戲時，擲骰者在規定的過關線之前擲骰，要是總
和丟出7，就表示贏了。

**Sexual Harassment　性騷擾**

法律用語，如性暗示的言論、非禮、性騷擾，或其他肢體、口頭上的性侵犯等行為。

**Shade　掩蔽犯罪**

老千術語，指老千企圖掩蓋詐騙行為或分散其他人的注意力，以利作弊。

**Shading　畫牌作弊**

指用稀釋過的墨水在紙牌背後做記號，並用跟牌背面一樣的顏色來作弊。

**Shakeouts　熱潮衰退**

依據產品的生命週期理論，當一個產品到達他的成熟期會有許多的競爭者加入，因此不景氣時，廠商數會因此而減少，最後只剩強者能生存下來。

**Shape　將骰子塑形**

一種作弊的技術，將骰子切角塑形。

**Shaping Behavior　塑造行為**

心理學用語，指有系統的加強連續的步驟，靠著收買個人來得到想要的目標回應。例如有一個人上車要前往賭場，上車後可免費獲得20元的籌碼，接著他到賭場後，就用這籌碼玩吃角子老虎機，贏了了彩金之後，再投入自己的錢進去繼續玩，然後就有連續獲得彩金的動作。

**Shark**

(1) 放高利貸的人；(2) 高竿的騙子。

**Sharp**

(1) 精明、有自信的人；(2) 穿著時髦的人。

**Sharper**

幹練的玩家，專門詐騙生手。

**Shaved**

老千術語，係指經過切面或改造過的骰子。

**Shell　房屋骨架**

工程用語，指建築物的基本架構，包括外圍和支撐的牆、地基、框架和屋頂。

**Shield　輪盤的防護罩**

輪盤遊戲中，指輪子周圍的玻璃防護罩，用來防止球滾飛出去。

**Shift　輪班**

通常指值班八小時。

**Shift-Boss　值班經理**

在賭場管理體制中，值班經理在值班時負責控制整個賭場的營運，他將只對賭場經理報告。

**Shift the Cut　悄悄地變動牌**

偷偷將切完牌後的一半牌放回原本的位置。

**Shill　誘餌**

賭場運用術語，指員工假裝玩家，坐在一個沒有人的賭桌，以吸引賭客加入開桌賭博。

**Shimmy**

法式百家樂遊戲。

**Shiner　作弊小鏡子**

作弊的工具，指用小鏡子來偷看莊家發的牌。

**Shoe** 牌盒或發牌靴

在百家樂或者21點遊戲中，指放置待發的撲克牌的盒子或器具。

**Shoe Game** 以發牌器發牌的遊戲

玩21點時，發牌器裡同時裝有4副或6副牌。

**Shoot** 擲骰

在花旗骰遊戲中，指擲骰者丟骰的意思，丟出的結果可決定輸贏。

**Shooter** 擲骰員

在花旗骰遊戲中，係指擲骰者。

**Shooting from the Hip** 亂做決定的人

俚語，係指未經思考即做決定的人。

**Shortage** 資金短缺

會計用語，係指收銀機的現金和支票的總金額少於初始的金額加上當天的淨現金收入。

**Shortcake** 少找零錢

**Short Horn** 押小角注

玩花旗骰，押小金額在角注上。

**Shortpay** 實付金額少於應付金額

形容吃角子老虎機所付的彩金少於賠率表列上實際應付的金額；當發生在機器故障時，吃角子老虎機區的服務生會把差額支付給玩家。

**Short Shoe**

玩21點時，莊家將發牌器裡使用過的牌換掉，這將改變和賭客對賭的百分比。

**Shot** 違法行為

指玩家違法的行為。

**Showdown** 亮牌

在撲克牌遊戲中，所有賭注經過確認後，亮出手中最後的牌
定勝負。

**Shuffle** 洗牌

指在遊戲開始前，將牌的順序重新洗過的意思。

**Shuffle Check** 確認洗好的牌

當發牌員洗好發牌器裡的牌時，將牌綁好，待樓管確認紙牌
沒問題後，就可以把牌放進發牌器裡。

**Shuffle Tracking** 洗牌追蹤

在撲克牌遊戲中，形容玩家企圖在洗牌中追蹤特定撲克牌的
蹤影，以便能夠預知在下一次洗牌後出現的機率。

**Shy**

(1) 俚語，欠錢；(2) 俚語，缺現金。

**Shylock** 放高利貸者

借貸給輸光的玩家的人。

**Shyster** 不擇手段的律師

指收費便宜、沒有職業道德的律師。

**Sic-Bo** 骰寶

一種東方的桌上遊戲，方式是擲三個骰子，然後押注個別或
是組合的號碼，莊家在搖過骰盅後，再揭曉骰子的號碼，如
果押對，則玩家贏。

**Side Bet** 邊注

在花旗骰遊戲中，玩家或旁觀者下附加注於特定擲出的結果。

**Side Game** 附屬小遊戲

賭場用語，指賭場裡比較不重要、賭客不常玩的博奕遊戲。

**Silver** 1元美金的硬幣或是面額1元的遊戲代幣

**Silver Tongue**

(1) 資深專業騙徒；(2) 口才很好、容易說服人的人。

**Simulcasting** 同步轉播

同步轉播運動賽事，讓投注者有機會同時押注多種遊戲賽事。

**Single Action Numbers Bet** 單一號碼賭注

係指押於單一號碼的賭注。

**Single-Deck** 單副牌

在21點遊戲中，會用到一副牌（有52張牌），通常是由發牌員親自發牌。

**Singles** 1元籌碼

**Single-0**

(1) 老千術語，獨自上場作弊的意思；(2) 指輪盤裡的0。

**Site Inspection** 場地勘察

預先勘察場地（通常是飯店或會議中心），決定場地適不適合用來辦活動或是開會。

**Six-Ace Flats** 作弊骰子

賭博用語，指一對動過手腳的骰子。

**Sixaine** 六注

在輪盤遊戲中，押六個號碼下注的玩法（押兩排，每一排各三個數字。）

**Sixes** 雙六

在花旗骰遊戲中,兩個骰子皆擲出6點。

**Sixty Days** 六點

指花旗骰6點。

**Size** 牌的數值

指撲克牌上的數值而不是花色,主要用來指有標記過的牌。

**Size-Into** 把籌碼切成同樣高度

發牌員把高低不一的籌碼重新排列,並堆疊成同樣的高度,以便計算。

**Skimming** 瞞報並盜用公款

利用盜用的方式,竄改帳目,使得公款在神不知鬼不覺的情況下被非法盜用。

**Skinner** 騙子

**Skinny Dugan**

在花旗骰遊戲中,7點即輸。

**Sky**

(1) 保全用語,指設在賭場上層的保安監控室,內有單向鏡子和攝錄系統設備,其用來觀看賭場內的情況;(2) 賭場用語,指被派駐在監控室監看的賭場員工。sky來自於eye-in-the-sky的簡稱,亦可稱為"casino surveillance"。

**Slambang**

博奕用語,形容動作猛烈、迅速。

**Sleeper**

(1) 博奕用語,指玩家遺忘或是還未兌現的彩金;(2) 博奕用語,指很久沒出現的冷門號碼。

**Slick Cup** 內部平滑的骰盅
指內部表面被磨光的骰盅，其表面會影響骰子開出的號碼，是一種作弊工具。

**Slick Dice** 動過手腳的骰子
一種作弊工具，形容骰子的表面經動過手腳後，導致某些表面是平滑的，而另一面則是不平的。

**Slickers** 職業賭徒

**Slide Shot**
骰子作弊手法，指擲骰子的技巧可以控制一個或二個骰子。

**Slot Booth** 吃角子老虎機兌幣台
吃角子老虎機附近設有兌幣台，收銀員負責替玩家找換零錢、兌換代幣、計算吃角子老虎機槽裡的交易金額和支付玩家彩金。

**Slot Drop** 吃角子老虎機硬幣容器
指吃角子老虎機下方集放硬幣的容器。

**Slot Handle** 投幣數量
指賭客玩吃角子老虎機時投幣的數量。

**Slots** 吃角子老虎機
吃角子老虎機的簡稱，全名是"slot machines"。

**Slot Win** 贏得吃角子老虎機彩金的總額
玩家在特定的時間內，玩吃角子老虎機贏得的彩金總額，通常是以吃角子老虎機掉出來的硬幣數量和比例來計算。

**Slow Play** 暖身賭注
在撲克牌遊戲中的一種下注策略，一開始先以小金額下注，視牌面狀況，若繼續挑戰下去，就增加賭注。

**Slow the Joint** 停止運作

指停止遊戲或是關閉賭場。

**Slug**

(1) 老千玩吃角子老虎機用的假代幣或是假籌碼；(2) 玩撲克牌遊戲時，老千預先安排好牌的排列順序，以便拿到想要的牌；(3) 老千用來裝骰子的一種金屬容器。

**Smack (the)**

作弊小技巧，指玩硬幣配對遊戲時的作弊小技巧。

**Smacker**

(1) 1元美金；(2) 蠢蛋。

**Smart**

賭徒用語，指知道分數的人。

**Smart Money** 聰明的賭徒

**Snake-Eyes** 兩個骰子皆出現1點

在花旗骰遊戲中，丟出兩顆骰子都出現1點。

**Snapper**

(1) 21點遊戲，手中的兩張牌，分別是A（也可以當做1點）跟10點，可獲賠1.5倍賭注；(2) 俚語，指21點。

**Sneak Pocket** 暗袋

指褲子拉鍊邊的暗袋，用來偷放骰子作弊。

**Snowballs** 特殊骰子

指只有4、5、6點的骰子。

**Social Class** 社會階層（社會地位）

社會學用語，指社會組織為了迎合大眾，而將自身的活動部門調整為適合某種特定對象的生活方式、價值、標準、興趣

以及行為,如賭場為了吸引更多一般收入的平民,大量增加吃5分硬幣的吃角子老虎機機台的數量,而非百家樂的賭桌數。

**Social Needs** 社會需求

心理學用語。指人們跟社會互動的動機需求。

**Social Responsibility** 社會責任

指企業有義務要警覺對周遭環境所造成的影響,在必要的時候採取適當的行動。

**Soft** 簡單

**Soft Action (Soft Game)**

指一場賭局中的玩家對遊戲規則了解不多,因而很容易上當輸錢。

**Soft Count** 算錢

指在賭場裡計算紙鈔、支票、賭金等。

**Soft-Count Room** 會計室

指錢箱在開始算錢之前放置的地方,通常這樣的地方會真正用來算錢箱裡的錢,因此房間裡滿布高規格的保全監控設備。

**Soft Hand**

在21點遊戲中,兩張牌中有一隻A可以被當做1或是11。

**Soft Opening** 試營運

指飯店正式開幕之前,一些小商店或是設施為了業務推動順利,事先招攬生意,試營運的意思。

**Solid**

很牢靠的、可信賴的。

### Sommelier

倒酒師、品酒師。係指餐廳裡，對酒類知識瞭若指掌，並且負責點酒及上酒的服務員。

### Sovereign Nation　主權國家

美國的原住民，以聯邦狀態來看，他們的主權和美國是分開的，所以他們並沒有一般州賭金的限制或是賦稅的問題。

### Spa

旅館或度假飯店提供溫泉和泡澡，或其他健身設施與服務。

### Span of Control　管理範圍

管理學用語，意指直接向某位主管報告的部屬人數。

### Specifications　說明書

工程用語，指設計圖搭配說明書跟執行說明。

### Spell

花旗骰用語，意思類似於「連續不叫牌」（pass）。

### Spill　露出馬腳

係指詐賭老千意外地掉出一邊或兩邊已先藏好在手心的骰子，以致於被發現使用超過兩個以上的骰子。

### Spin　轉動

在輪盤遊戲裡，係指轉動輪盤的意思。

### Spindle　主軸

在輪盤遊戲裡，係指用來連結輪盤和轉軸的鐵片。

### Spin Them

在花旗骰遊戲中，試圖要控制骰子。

### Spit

係指玩家的賭資極少。

**Splash Move　一種老千的計策**

老千故意表現狀似作弊樣，用來測試作弊方法是否可行，是否會被人看穿。

**Splinters**

指玩家個體戶，通常是獨自入場或是有招待行程。

**Split　拆牌**

玩21點遊戲時，玩家拿到兩張相同的牌，即可選擇拆牌，再各自要牌。

**Split Bet　分注**

押注於兩個號碼。

**Splitter　調換骰子**

老千術語，將一個變造過的骰子跟正式用的其中一個骰子調換，用來改變擲骰的結果。

**Splitting Pairs　分門**

在21點遊戲中，將一副牌拆成兩手牌。

**Spook　偷看莊家底牌**

作弊用語，意指可以看到莊家的底牌。

**Spooking　作弊的計策**

一群老千偷看莊家的底牌後，照著牌值大小狀況下注。

**Spooning**

指一種作弊的匙狀器具。玩吃角子老虎機時，用一個湯匙形狀的器具，利用它來增加賺頭。

**Sports Pool　運動彩券**

接受運動賽事的賭注，但賽馬和賽狗等競賽活動除外。

**Spot** 目擊

俚語，指發現有越軌行為的人。

**Spot Card**

從A到10，按照大小排列。

**Spots**

(1) 指桌台版面上設計指定放賭注的地方；(2) 指畫在基諾票上的號碼。

**Spread**

指玩家同時下超過一手的賭金。

**Spreadsheet** 電子試算表

一種套裝軟體，允許使用者將電腦內所記憶的資料轉換為一個大型工作表，表單內能夠輸入數據及公式，以產生各式各樣的計算結果。

**Spread Your Deck** 展牌

賭場術語，指發牌員整理好所有的牌，在賭桌的中間以拱形展開。

**Spring**

(1) 俚語，指遭警察拘留後釋放；(2) 俚語，指收帳款的人。

**Square**

(1) 在輪牌遊戲中，下注在四個連號上；(2) 俚語，指古板不懂時尚的人。

**Square a Beef**

俚語，指處理申訴的問題。

**Square It**

俚語，指更正錯誤的人。

**Squares**

指安全沒有動過手腳的賭具。

**Squawker**

指習慣大聲抱怨的人。

**Squeeze**

(1) 作弊的器具；(2) 控制或強制。

**Squeeze Play**

一種玩吃角子老虎機的方法，係指不用透過拉下手把、放入代幣，使其通過上鎖裝置的方式；一般來說，在投入代幣的時候，上鎖裝置就會鬆開。

**Stack** 二十個一疊的籌碼或是代幣

**Stake**

(1) 賭注金；(2) 下注一連串的賭博。

**Stacked Deck** 動過手腳的撲克牌

一種作弊方式，係指使用的撲克牌已經被事先排過順序，以利贏錢。

**Stakeholders** 股份持有人

管理用語，係指在一個環境裡，任何會受到公司決策及政策所影響的關係人，如對賭場而言，股份持有人有兩種：員工及股東。

**Stakes** 賭金總額

賭博用語，指下注總額。

**Stand** 不補牌

在21點遊戲中，玩家決定不補牌。

**Stand Alone** 可分開經營的部門

管理學用語,係指某個單位從一個完整的機構中分離出來,
卻仍能有效率地運作,例如飯店對於賭場經營來說,是可被
分離的部門,或是也可以被當成是附屬於賭場的便利設施。

**Standard Deviation**

(1) 一種普遍的變化性測量方法,它的大小代表了分布的離散
程度;(2) 一個數學概念,係指測量結果相對於期望值的分散
程度。

**Standard Hours** 標準工作時數

指在工作時間內,完成計畫中的事情。

**Standoff** 平手

**Standard Operating Procedures (SOP)** 標準作業流程

管理學用語,係指慣常的運作方式;通常由總公司所制定。

**Standards** 標準

各種階段的預期標準。

**Stand-Up Person** 值得信賴的人

**Status Symbol** 身分象徵

在消費者行為中,指個人社會地位的有形表徵。

**Stay** 停叫牌,不博牌

**Steam** 嚴密的監控

**Steamer** 不服輸、續加碼的賭客

指賭客輸了之後,再加碼下注,企圖贏回他輸掉的錢。

**Steaming** 不願服輸並持續下注

玩家的策略,在每把輸錢的下一把,持續加碼下注。

**Steerer** 誘騙者

找生手玩家進黑心賭場賭博的詐賭者。

**Steer Joint** 耍詐的黑心賭場

**Stereotyping** 刻板印象

心理學用語,根據個人對於某一族群的認知,例如種族或年齡來評斷一個人。

**Stewarding** 餐務部門

飯店或是餐飲服務區裡的後檯部門,負責用餐區的清潔、碗盤、杯子、廚具,以及與顧客有關的餐飲設備之清理。

**Stick** 木棒

在花旗骰遊戲中,使用一根像是曲棍球桿的棒子,前頭是勾子狀,可以將骰子勾回來,再將勾回來的骰子推給下一位擲骰者。

**Stickman** 執棒員

指花旗骰遊戲中,站在遊戲監督管理員正對面的發牌員,其任務為發出指令,控制賭局的進行;執棒員使用一根彎曲的棒子將骰子勾回來,再將之推給下一位擲骰者。

**Stiff**

(1) 賭博用語,指贏家沒有發小費給發牌員;(2) 在21點遊戲中,指拿到一手贏面很小的牌(12-16點);(3) 係指不跟隨莊家下注的人。

**Stiffed** 沒有拿到小費的服務人員

俚語,係指提供服務卻沒有拿到小費的人,例如發牌員或是服務生。

**Stiff Hand** 容易爆點的牌組

玩21點遊戲時，當手中的牌組總和已達到12點到16點之間，再補牌的話，即很有可能爆牌。

**Stiff Sheet** 賭檯記錄表

指值班人員都需要填寫的一種表格，表格內容包含了開桌及關桌時的盤點紀錄、輸贏明細、信用點數、借據等等。

**Sting**

(1) 老千用語，指老千騙到錢的意思；(2) 法律強制用語，指轉變、改變的行為。

**Stock** 備用的新牌

賭場用語，指備用的新牌可能會在之後發牌時被拿一部分出來發。

**Stonewall Jackson** 守財奴

**Store** 賭場

**Store Dice** 指有問題的骰子

**Storm**

賭客用語，意指與統計上的平均值有顯著差異。

**Straddle** 下盲注

玩撲克遊戲時，第二位玩家在發牌前就先下注，且下兩倍注的意思。

**Straight** 順子

在撲克遊戲中係指包含五張連號牌的一手牌。

**Straighten Up Your Rack** 把籌碼盒擺放整齊

賭場用語，係指莊家必須將籌碼依一定面額堆疊整齊，以便賭區管理員可以很快地從遠處算出總額。

**Straight Flush** 一條龍、同花順

指同花色，連號的五張牌。

**Straight Ticket** 基諾票券

特別指沒有組合式號碼、簡單格式的基諾票券。

**Straight-Up Bet** 單一下注

指玩輪盤時，只下注在單一個號碼上。

**Strategic Business Unit (SBU)** 策略事業單位

管理學用語，係指公司內部某個擁有自主權的結構性群體。

**Streak** 連贏或連輸

**Street Bet** 下路注

在輪盤遊戲中，一次壓一列三個號碼。

**Stress** 壓力

係指在面臨需求或衝突時，身體內部能量來源有所轉變的通
稱。

**Strike (the)**

指一種作弊的技倆，或是發第二張牌時用的技術，發牌時將
最上層的牌輕輕推開，以致於接著要發的第二張牌的外角會
露出來，再以大拇指發出這張牌。

**Strike Number** 策略性號碼

對會算牌的人來說，出現的號碼會影響到之後的下注。

**Stringing**

玩吃角子老虎機的作弊技巧之一，作弊者用一條細線綁住銅
板放入機器，然後再從機器裡拔出銅板的手法。

**Strip**

形容賭城拉斯維加斯大道的通用語（Las Vegas Strip）。

**Strippers**

騙徒的技倆，係指修剪一副牌的邊緣。

**Strip the Deck**

一種作弊手法，洗牌時故意掉下一些牌。

**Strong**　有效的作弊行為

**Strong Arm**　暴力脅迫

**Strong Work**　畫粗線在折過的牌上

**Stuck**　賭輸

**Stud Poker**　加勒比撲克遊戲

指發牌時，有的面朝上，有的面朝下。

**Stuffed**　身懷大筆現金的人

**Sub**　暗袋

一種作弊方法，係指在隱藏式的口袋或其他衣服裡或身上偷偷非法攜帶籌碼。

**Sucker**　新手

**Sucker Bet**　下傻注

賭博術語，指下的賭注很有可能會輸。

**Sucker Word**　非老千所使用的作弊暗號

**Sucker Work**　無效的騙術

將成效不彰的騙術賣給業餘玩家，因為業餘玩家們無法分辨騙術的好壞。

**Suction Dice**　凹面的骰子

**Suite**　套房

指套房裡附有小廳或起居室。

**Suite Hotel** 精品酒店、套房飯店

指飯店裡的客房有一獨立的臥房、一個起居室，有時會有廚房。

**Super George** 押注莊家的豪賭玩家

莊家之間的行話，指玩家在莊家身上押大注。

**Sure Thing** 贏定了

指贏面很大的賭注。

**Surrender** 投降

在21點遊戲中，玩家把手中的一手壞牌都蓋牌，輸掉一半的賭注。

**Surveillance** 監管

監督整個賭場範圍，查看有無不法行為。

**Survey** 調查

一種系統化整合所有資訊的研究工具。

**Sweat**

(1) 擔憂；(2) 意指如果莊家輸錢的話，賭場老闆會很擔心。

**Sweat Card**

放在牌底的一張塑膠卡片，提醒發牌員發到那張牌時，要重新洗牌。

**Sweater** 賭場監督人員

賭場用語，指專門監督遊戲的賭場人員。

**Sweep** 將籌碼清空

賭場用語，指將桌面上的籌碼清空。

**Sweeten a Bet** 增加賭金

只要在發牌之前，增加賭金都算是合法的。

**Swinging** 賭場員工行竊

**Swing Shift** 晚班

指晚班，通常是從晚上六點或七點至凌晨兩點或三點。

**Switch**

偷天換日的作弊技巧，意指非法地將物品調換。

**Switching**

(1) 將受害者玩家的利益從合法的下注提議轉移至實際上已構成詐賭事實的過程；(2) 在一個大型的詐賭事件中，將受害者玩家的信賴由外部人員轉移至內部工作人員的過程。

**SWOT**

策略規劃用語，係指用來分析組織的優勢及劣勢，以及所面臨的大環境的機會與威脅。

**System** 策略性玩法

係指任何使用數學式計算機率的策略方法。

**System Bettor**

採用策略性玩法下注的玩家。

**Systems Approach** 系統方法

管理學理論，將組織視為是一個由相互關連和相互依賴的部門所組合而成的群體。

**Table Bankroll** 桌上的籌碼

係指在21點遊戲中，特定賭桌上放置在盤內的籌碼。

**Table Card** 賭桌記錄卡

當貴賓級賭客透過口注方式下注時，以賭桌記錄卡記錄玩家

整場賭局的輸贏。在賭局結束後，玩家所借貸的金額將會登
記在借據上，而借條的號碼會被註記在卡片上作為參考；此
卡亦稱為 "auxiliary table card"、"player card" 或是 "call-
bet sheet"。

**Table Credits** 賭桌融資

將籌碼、代幣、硬幣從特定的賭桌遊戲轉移至賭場金庫
（casino cage）；或是將一個未償付的賭場借據轉移給賭場
金庫。

**Table Drop**

(1) 賭場裡，放在賭桌錢箱內的錢與借據的總金額；(2) 賭場
裡，賭客用現金兌換的籌碼總數。

**Table Fills** 補充賭桌上的籌碼或代幣

指從賭場金庫補充籌碼、代幣或是硬幣到特定的賭桌上。

**Table Float** 賭桌上放籌碼的透明籌碼盒

指沒使用的賭桌上，都會放著一個透明、有蓋、可上鎖的籌
碼盒。

**Table Game** 賭桌遊戲

**Table Game Drop** 銀箱清點作業

指員工在交班時，將自己班內所負責的賭桌錢箱搬走，並為
下一班更換一個空錢箱；該過程同時包含將錢箱從賭區移至
會計室的保全及運送。

**Table Hopping** 換桌賭

賭客換賭桌看看能不能也將好運換來。

**Table Inventory** 籌碼庫存

莊家存放在賭桌上的籌碼、代幣或是硬幣，用來賠給贏家、
收存輸家輸的錢，以及將籌碼兌換成現金等。

T

**Table Inventory Slip (TIS)　籌碼盤點單**

每當莊家交班或是關閉賭檯時，都必須要盤點賭檯上的籌碼
金錢總額，並一一記錄在盤點單據上。

**Table Limit　限制的額度**

指賭桌的最大和最小下注金額的限制。

**Table Stakes**

玩撲克遊戲時，以最大額下注賭博。

**Table Win　賭桌贏的錢**

在賭場裡，每台賭桌贏得的總金額都是從銀箱裡剩下的籌碼
總和統計而來。

**T-Account　T字帳戶**

在會計學中，係指一種包含兩個欄位的帳戶型式，左邊是收
款、右邊是付款。

**Take**

(1) 賭場收據；(2) 俚語，受賄；(3) 啟程出發。

**Take a Bath**

指大輸特輸、破產的意思。

**Take and Pay　結帳**

賭場用語，指莊家處理收付輸家跟贏家的錢。

**Take an Edge　擁有不正當的優勢**

在賭博中，占有不當的利益及優勢。

**Take Down　將賭注拿走**

通常是指拿走下給莊家的賭注。

**Take It**

在花旗骰遊戲中，接受提議下注並擲骰。

**Take It Off from the Inside**

指內賊、內部員工行竊。

**Take It Off the Top**

指在支付其他支付款之前的花費。

**Take Me Down** 玩家請莊家移除賭注

在花旗骰遊戲中，玩家指示莊家把自己的賭金移除。

**Take-Off Man** 詐騙集團的成員下大注

**Take-Off Pad** 抽牌墊

置於牌靴前頭底端抽牌的地方。

**Take the Odds**

在花旗骰遊戲中，係指接受贏得的彩金比賭金少的提議下注。

**Taking the Count** 盤點賭檯金額

指賭場的老闆關閉賭桌，讓保全人員可以盤點現金總額。

**Tall Organization** 多層次組織

係指一種包含許多職等層級、控制幅度較小的組織結構。

**Tap Out**

指像流水般輸光錢。

**Tappers**

指動過手腳、使其重心任意變化的骰子。

**Target Market** 目標市場

係指一群為數眾多、容易識別，並且可接觸的團體，公司因此可針對其相同喜好來行銷商品。

**Tariff** 收費表

指明列出各種費用及相關條件的表格。

**Task Force** 特別小組
指從公司不同的單位集合而成的人力小組，目的是為了完成特定且複雜的任務。

**Task Significance** 任務重要性
指特定的工作對企業影響的程度，及其對企業的重要性。

**Tat**
作弊的技巧，指使用只有高數字的骰子來進行賭博詐騙。

**Tear Up**
假裝撕掉受騙者的支票，然後再兌換成現金。

**Technical Skill** 專業技術
指擁有專門的知識與技能，以順利完成任務。

**Technology** 技術
製造公司產出的主要技術。

**Tees** 瑕疵骰子
指對邊有同樣號碼的瑕疵骰子，其他的號碼都不見了。

**Telegraph** 打信號
以非語言方式向他人透露意向，例如保全信號。

**Tell**
係指在撲克遊戲進行中，某位玩家看牌後表現出一種緊張反應。

**Tellas Consent Decree**
一個著名的官司法案。1981年，EEOC控訴二十間拉斯維加斯的旅館，並贏得一個性別種族歧視的訴訟後，旅館便開放發牌員的名額給婦女和弱勢族群。

**Tell the Tale　打探虛實**

老千用語，通常由一個在賭場負責盯梢的人，於尋找詐騙目
標後，將該情報告知詐騙者以從中牟取利潤。

**Ten Rich　人頭牌張數極高**

形容在21點遊戲中，算牌者利用算牌法得知牌盒裡之人頭牌
剩餘張數仍高。

**Ten-Stop Machine**

一種改造的吃角子老虎機，原本有二十個號碼在個別捲輪
上，經變造後只有十個會顯現。

**Terminal　電腦終端機**

電腦系統的鍵盤和螢幕。

**The Ming　情境式的感受**

給予顧客一種超越現實的完美感受與幻覺。

**Theoretical Hold　理論開獎機率**

在吃角子老虎機遊戲裡，估算出的預期開獎比例被用來作為
設定機器償付程序及捲軸的參考；因為理論開獎比例與實際
開獎比例之間的誤差能指出問題所在。

**Theoretical Hold Worksheet　理論開獎工作說明書**

係由吃角子老虎機製造商所提供的表單，載明出彩百分比，
且開獎機率之平均值應與投注硬幣量成一定比率。 該說明書
也記載了卷軸之設置、硬幣之投注量、數字、支出日程表、
卷軸的數量和其他訊息，以及描述老虎機之類型；亦稱為
"spec sheet"。

**Theory X　X理論**

典型的動機理論，假設員工必須被嚴密的監視及控管。

**Theory Y　Y理論**
假設員工都能自我激勵並且能夠被賦予職權的動機理論。

**Theory Z　Z理論**
一種動機理論,認為員工應該參與工作權責劃分及做決策的過程。

**There's Work Down**
正在使用經變造過的骰子。

**They're Burning Up**
骰子一再出現在過關線上。

**Thin One　1角硬幣。**

**Third Base**
(1) 在21點遊戲桌上,最左手邊的位置;(2) 最後被發出的一手牌。

**Third Dozen　第三投注區**
在輪盤遊戲中,下注在25到36的號碼。

**Three-Card Monte　西班牙三牌撲克**
目標是挑出三張中哪一張是皇后,並且要避免挑到任何的王牌。

**Three-Number Bet　三碼賭注**
在輪盤遊戲中,一次賭三個號碼,彩金賠付率為11:1。

**Three of a Kind　三張同號牌**
在撲克牌遊戲中,係指三張相同點數的牌。

**Three-Way Craps**
在花旗骰遊戲中,一個玩家同時在2、3和12號分開下相同的賭注。

**Thumb Out**

用拇指區分出一疊疊的籌碼,並將每一疊等分。

**Ticket**

吃角子老虎機所使用的條碼單,代替錢或硬幣。

**Tie** 平手

意指玩家和莊家握有相同的牌值。

**Tie-Up**

在一場騙局結束前盯緊受害者。

**Tight**

(1) 很少人知道的詐騙技巧;(2) 對作弊方法保密到家的騙子。

**Tightwad** 守財奴或吝嗇的人

**Time-and-a-Half**

(1) 在21點遊戲中,當玩家持有blackjack,莊家即賠付1.5倍之賭金;(2) 加班費。

**Time and Motion Study** 時間和行動研究

先分析工作的過程,再決定執行每個任務最佳的行動方案。例如監督發牌員,減少不必要的動作,可使賭博進行快一些。

**Time Management** 時間管理

很有效率的規劃時間。

**Tip** 洩漏詐騙的秘密。

**TIPS** 飲酒過量勸阻計畫

全名是training for intervention procedures,由美國國家餐館協會發起贊助,目的在提醒參與者知曉酒精傷害性及飲酒過量之嚴重性,同時提醒受訓服務員飲酒過度興奮之徵兆,並協助、預防顧客飲酒過量。

**Title VII**

在1964年制訂的民權法案裡規定，各行各業禁止在雇用及升遷上有所歧視。

**Toilet** 賭場

**Toke Box** 小費箱

有溝槽、可上鎖的小費箱。

**Toke Committee** 小費委員會

每一個輪班選出一發牌員當代表，說明小費分發規則和處理相關問題。

**Toke Cutters**

由各輪班中選出的發牌員組成，工作是計算和分配每天的小費到個別的份額中，擔任該任務可獲得額外的酬勞，但也必須為這些錢負責。

**Tokens** 代幣

每一個賭場各都有其獨特的代幣，用於吃角子老虎機中，基本上是放在機器裡，面額都在1元美金以上。

**Toke Rules** 小費規則

由莊家或賭場所制訂的規則，其明訂如何分配小費。

**Tokes** 小費、賞錢、茶錢

**Toke Split** 分發小費

集中並分發小費給發牌員。

**Tom** 小氣湯姆

指留下很少或根本不給小費的賭客。

**Tools** 作弊骰子

指作弊者所使用的變造骰子。

**Top**

指高層管理或是值得信賴的消息來源。

**Topping the Deck** 偷取最上端的牌

形容作弊者為達到目的而偷取最上端的牌。

**Tops** 號碼重複的骰子

**Tops and Bottoms** 作弊骰子

係指六面只有三種點數的作弊骰子。

**Total Quality Management (TQM)** 全面品質管理

一切以顧客的需求及期待為主的管理哲學。

**Touch**

(1) 申請借貸；(2) 作弊取巧得來的錢。

**Tour-Basing Fare** 旅遊優惠套票

指針對某個時段和日期所提供的便宜來回票。

**Tourism** 觀光產業

為了迎合旅客的需求所提供的旅遊、旅館、交通等配套相關產業。

**Tourneur**

在歐洲輪盤遊戲中，旋轉轉輪和丟球到轉輪軌道的發牌員。

**Tour Operator** 旅行社

提供預先規劃好的旅遊行程之旅行社，一般會預先跟旅客收取費用。

**Tour Organizer** 旅遊企劃、導遊

針對特定族群，規劃出有別於一般行程的旅遊企劃。

**Tour Package** 套裝旅遊行程

指含括住宿和交通的配套行程。

**Tour Wholesaler** 旅遊大盤商

負責規劃、行銷和經營旅行團給中間商,他們很少直接面對消費者。

**Tout**

(1) 說服對方下注;(2) 口頭宣傳某種遊戲。

**Trade Show** 商展

係指所有或部分產業,如供應商、航空業者、旅遊業者及目的地行銷公司等,聚集在一起分享資訊及銷售各自產品的活動。

**Training** 訓練

人們透過學習的過程習得技巧、知識,以利達成目標。

**Transversale Plein**

在輪盤遊戲中,押注於同一行列的三個號碼上。

**Trap** 圈套

下注遇到圈套。

**Tray** 籌碼架

賭場中,放置籌碼的架子。

**Trey** 三點

在花旗骰遊戲中,投擲結果為3點。

**Trim** 欺騙

指詐取某人的錢財。

**Trip Dice** 邊緣經過修整的骰子

**Trip Work** 改造骰子

指骰子邊緣稍微調整延伸,可影響擲骰的結果。

**True Count**

指計算發牌盒內餘牌之變動式算牌法，此計算法能夠幫助賭徒決定是否要博牌。

**Try-Out　甄試**

與主管進行面試。

**T-Test　T檢定**

為一使用T統計或T分配的假設檢定接受或拒絕虛無假設。

**Tub　輪盤上之轉輪**

**Tumble　揭發騙局**

**Turkey**

(1) 愚昧的21點玩家；(2) 形容難以取悅的玩家。

**Turn a Sucker**

說服詐騙目標，以協助老千欺騙他人。

**Turnover**

(1) 員工的流動率；(2) 餐館在特定時間內的換桌率。

**Twenty-One　21點遊戲的別稱**

**Twinkle　照牌鏡**

指隱藏在某處的鏡子，讓發牌員能夠看到自己所發出的牌。

**Two Bits　25分美元**

**Two-Card Push Off　兩張牌同時壓出**

作弊手法之一，將最上面兩張牌同時抽出，然後再把第二張牌放回牌疊中當作第一張牌。

**Twofer**

在21點遊戲中，指2.5塊錢的籌碼。

### Two-Number Bet 雙號賭注

在花旗骰遊戲中,押在兩個號碼上之賭注,在擲出7點前,賭擲骰結果會或不會開出其中一個號碼。

### Two Pairs 兩對

形容一手牌中包含兩對同樣牌值的撲克牌。

### Two-Roll Bet

在花旗骰遊戲中,根據後兩次的擲骰結果而押的賭注。

### Two-Way Bet 雙向賭注

指玩家和莊家所獲得的彩金平分。

### Type-A Behavior A型行為

係指長期個性急躁,並有過度競爭傾向的行為。

### Type-B Behavior B型行為

指輕鬆、隨和、沒有競爭性的行為。

### Uncertainty 不確定性

決策者不能有一個明確的估計產出機率的狀況。

### Underground Economy 地下經濟

係指未被告發的經濟活動,如非法賭博。

### Under the Gun

(1) 在撲克牌遊戲中,必須第一個下注的賭客;(2) 在撲克牌遊戲中,在發牌員左手邊的第一位玩家。

### Unemployment

(1) 在經濟學中,指願意接受一般薪資,但卻無法找到工作的

求職者;(2) 在美國勞工統計局的定義中,係指未受雇用、沒有工作、正在等待臨時解雇後的重新召回,或是在之前四週裡積極尋找工作的待業者。

**Uniform System of Accounts　標準會計制度**
係指一種用於餐旅業的會計系統,其中所有的帳目皆擁有共同的編碼制度,並且以同樣的方式完成所有的作帳程序。

**Union　工會**
一種為增進勞工會員福利而成立的正式協會,例如卡車司機工會。

**Unit　單位**
係指賭客用來設定賭金大小的度量單位,經常以某項特定遊戲的最低下注限額為基準。

**Unpaid Shill　每把賭注都固定金額的小賭客**

**Up a Tree　明牌**
莊家牌組中正面朝上的牌。

**Up-Card**
在21點遊戲中,正面朝上所發的莊家牌。

**Utility　效用**
在經濟學中,指消費某項商品所得到的滿足感。

**Validity　有效性**
研究術語,藉以反映個人、團體或情境之間所顯現出真實差異的不同程度。

**Valence** 效用值

報酬評估的效力。

**Value-for-Money Bet**

一場投注結果的真實機率比賭場賠率還來得大的賭注。

**Variable Costs** 變動成本

係指與銷售量同時變動的支出。

**Variance** 變異數

介於期望與實際產出之間的差異，以數字來表示。

**Velvet** 意外之財

**Vertical Marketing System** 垂直行銷系統

係指整合共同販售某件商品的製造商、批發商及零售商等上、中、下游廠商。

**Vic** 受騙上當者或詐騙目標

**Video Lotteries** 電玩樂透

係指在電腦終端機上玩的樂透；玩家可立即確認輸贏。

**Vigorish**

(1) 抽頭，即賭場會對某些投注收取5%的佣金，簡稱"vig"；(2) 賭場優勢。

**Walk**

(1) 賭客離開賭桌；(2) 由於房間不夠，而被轉至其他飯店的客人。

**Walked With**

賭客離開賭桌，帶走賭桌籌碼的數量。

**Walk-In** 未訂房客人

未訂房而要求住宿的顧客。

**Walking Money** 車資

賭客輸掉所有的賭資,賭場幫忙付車錢,讓他們能夠回家。

**Walking on His Heels** 暈眩、茫然

**Want**

符合個人學識、文化和性格的徵人需求。

**Wash** 損益平衡

**Washing the Cards** 洗牌

在洗牌之前把數副牌攤在桌上,以隨機的方式將它們混合在一起。

**Wave** 摺角撲克牌

為了辨識的目的而在遊戲中將撲克牌折角。

**Way Bet**

在基諾遊戲中,標明以各種方式結合數個數字投注的彩券。

**Way Off** 有缺陷的

**Weed**

摸錢的時候將鈔票藏在掌心或移動鈔票。

**Weigh Count**

係指吃角子老虎機器錢箱內的硬幣或代幣金額,代幣計算人員使用秤重機計算其數量。

**Weigh Wrap Verification** 單位重量檢驗

以面額為單位,比較未捆成一卷的硬幣與捆成一卷的硬幣及代幣的總重量之間的差異;有明顯不同者將會被調查並做記號。

**Weight** 加重的骰子

老千的行話，係指加鉛的骰子。

**Well-Heeled** 經驗老道的

**Welsh** 無法償付賭債

**Welter** 賴帳

未能還清賭債的賭客。

**Whale** 豪賭客、大戶

賭場員工用來形容豪賭客的用語，如信用額度超過5萬美元的賭客。

**Wheel** 大六輪或輪盤遊戲

**Wheel Roller** 輪盤遊戲的莊家

**Whip Cup**

作弊者的搖骰盅，其內面已被磨光。

**Whip Shot** 急擲骰子

一種控制擲骰點數的手法，兩顆骰子從手中旋轉然後以平直的旋轉動作掉落桌面，如此一來當骰子停止轉動時，受控制的點數將出現在上面。

**Whirl** 旋轉組合

在花旗骰遊戲中，擲出包含7點以及2、3、11、12點的五種排列組合。

**Whistle Blowing** 員工濫用職權

公司員工濫用職權，呈報不實或具破壞力的組織活動。

**White on White**

一種作弊方法，利用小的白色標誌在牌的白色邊緣做記號。

**Whites** 美金1元

**Whiz Machines** 萬能機器

一種用來發放及控制手寫表單的機器，該表單記錄了賭桌籌碼填補記錄、賭桌信用額度，老虎機代幣填充記錄，以及老虎機彩金的償付金額；機器所提供的這種表單通常一式三份，當表單被發放出去時，其中一份會留在機器內一處安全的格層裡；主要是作為電腦當機時的備份。

**Wide Open**

係指遊戲中許多的快動作。

**Wild Card** 萬能牌

一張特珠的紙牌，其牌值可代替牌堆裡任何一張牌。

**Win** 贏得的錢

賭場在扣除營運費用和支付其他成本之前，所贏得的或所持有的每單位美金下注的收益，該收益並不代表純利。

**Windfall** 橫財

係指意外得到一大筆錢。

**Window** 窗戶

老千的術語，用以表示可以看見莊家所有牌的位置。

**Wire**

(1) 玩家之間的暗號；(2) 在吃角子老虎機裡用來操縱彩金賠付的設備；(3) 隱藏式的舊錄音機。

**Wired**

在21點遊戲中，係指一手好牌。

**Wire Joint** 詐賭的賭場

係指賭桌被人為操縱或骰子被磁化的問題賭場。

**Wireman**

吃角子老虎機的一種欺騙方式，從一個鑽好的洞偷偷塞進一條電線，用以控制轉輪。

**Won't Bite** 不能承擔風險

**Won't Spring** 不幫人代墊錢

**Wood** 非賭客

**Word of Mouth** 口碑行銷

係指透過口耳相傳的方式將某一次的服務體驗資訊（以及其他社交資訊來源），傳送給潛在客戶。

**Work**

(1) 變形的骰子；(2) 於骰子上動手腳的過程。

**Workforce Diversity** 勞動力多樣化

係指組織內員工的組成具備各種性別、種族、民族性或是其他特徵。

**Working Bets**

在花旗骰遊戲中，押注在下一輪投擲的所有賭資或籌碼。

**Working Stack** 賠付籌碼堆

在花旗骰遊戲中，係指放置於疊手正前方用來賠付彩金的籌碼堆。

**Work Teams** 工作團隊

係指共同完成一系列任務的團體。

**World-Class Service** 世界級的服務

強調具備專屬於每位客戶個人化服務的服務水準。

**Worst of It** 劣勢

**Wrap** 捲捆代幣

係指吃角子老虎機錢箱裡的硬幣及代幣金額，賭場計算人員將其以固定數量捆成一卷卷。

**Write**

賽馬、運動賭博、基諾以及賓果遊戲等的總賭注金額。

**Writer** 彩票抄寫員

負責書寫賽馬及運動簽賭，或是基諾遊戲彩票的工作人員。

**Wrong Bettor** 下逆向賭注之玩家

在花旗骰遊戲中，係指與擲骰者對賭，押注於「不來注」（don't come）或「不過關線」（don't pass）的玩家。

**Yard** 美金100元

**Yield Management** 收益管理

以控制價格和產能的方式，使易腐壞存貨的銷售收益達到最大化。

**Yo**

花旗骰遊戲中的11點；若於一次投擲中押注且擲出11點，可獲得15:1之彩金。

**Zero** 輪盤上的第三十七個號碼

**Zero-Base Budgeting** 零基預算

不管最初的撥款是多少，預算要求從零開始。

**Zero Out** 結清

全額結清帳目。

**Zombie** 面無表情之人

指玩家刻意隱藏任何外露的情感。

**Zoom** 調整焦距

在保全系統中，有擴大影像功能的攝影機。

**Zukes** 小費

Z

# 賭場辭典——博奕與商業用語

CASINO DICTIONARY: GAMING AND BUSINESS TERMS, 1st Edition

| | | |
|---|---|---|
| 原　　著 | Kathryn Hashimoto, George G. Fenich | |
| 譯　　者 | 劉代洋 | |
| 出　版　者 | 台灣培生教育出版股份有限公司 | |
| | 地址／台北市重慶南路一段 147 號 5 樓 | |
| | 電話／ 02-2370-8168 | |
| | 傳真／ 02-2370-8169 | |
| | 網址／ www.Pearson.com.tw | |
| | E-mail ／ Hed.srv.TW@Pearson.com | |
| | 揚智文化事業股份有限公司 | |
| | 地址／台北縣深坑鄉北深路三段 260 號 8 樓 | |
| | 電話／ (02)8662-6826 | |
| | 傳真／ (02)2664-7633 | |
| | E-mail ／ service@ycrc.com.tw | |
| 總　經　銷 | 揚智文化事業股份有限公司 | |
| 出版日期 | 2009 年 7 月初版一刷 | |
| I S B N | 978-986-154-890-6 | |
| 定　　價 | 新台幣 320 元 | |

國家圖書館出版品預行編目資料

賭場辭典：博奕與商業用語 / Kathryn
Hashimoto, George G. Fenich 著；劉代洋譯
. -- 初版 . -- 臺北市：臺灣培生教育；臺
北縣深坑鄉：揚智文化, 2009.07
　　面；　公分
　　譯自：Casino dictionary : gaming and
business terms
　　ISBN 978-986-154-890-6( 平裝 )

　1. 娛樂業 2. 賭博 3. 詞典

998.041　　　　　　　　　　98014613